Azael Alberto Vigil, más conocido como Lito Curly. Nació en Jiquilisco, El Salvador y radica en Brooklyn, Nueva York. Creció durante la guerra civil y es parte de la primera gran ola de inmigrantes que arribó a la USA en la década de los 80's. He aquí su primer libro de poesías dedicado a su tierra natal y su linda gente: ***Jiquilisco en el alma.*** Azael.vigil@gmail.com

A mis hermanos Edwin Alexander Vigil, Carlos Daniel Vigil y Marta Patricia Vigil. A Mi abuelita/madre María Abelina Romero Viuda de Vigil. A Mi hijo Brandon J, Vigil y mi esposa María Cecilia Cruz.

Derechos de autor reservados. Azael Alberto Vigil, Abril 2015.
Azael.vigil@gmail.com

ISBN: 978-1-312-82142-2

Jiquilisco Blues por Azael Alberto Vigil (Lito Curly)

El aire y el fuego que corre por mi cuerpo incrementan tu recuerdo Jiquilisco, terruño adorado.

Trato de abrazarte con mi voz ya que mis manos no alcanzan.

Tu nombre está bordado en cada uno de mis pliegues Jiquilisco, soy retoño de tu vegetación, nací en tu regazo un dos de Noviembre, día de Muertos.

Jiquilisco eres la bandera de mi pecho, tejida con sustancias de torogozas esperanzas.

Jiquilisco eres la cuna fragante que me vio nacer y crecer

Jiquilisco desde esta lejana cima, Brooklyn, te muestro mi rostro

Jiquilisco mi fogata arde con tu recuerdo, viertes en mi cataratas de gozo. Estréchame en tus magnéticos y fecundos brazos Jiquilisco.

¡Jiquilisco, Jiquilisco! Tu luz ilumina mi linterna en esta noche sin fin, libidinosos dardos son mis palabras es la sangre guerrera de mi gente que no cambiaría por nada.

Nuevos vientos soplan mis palabras es el espíritu y coraje de un pueblo a máxima velocidad. El aire y el fuego que corre por mi cuerpo incrementan tu recuerdo Jiquilisco, tierra de mi alma. El bullir de la madrugada, el rodar de las carretas, el pisar de los caites en el polvo. Los silbidos en la distancia, el resonar de los cascos de bueyes sobre el empedrado. Las bromas a gritos. El vitoreo de las campanas de la iglesia anunciando misa.

El canto del gallo y su sinfonía, el perro en el patio latiéndole a un nuevo día.

El gato en el umbral del tejado, la luna ya duerme el sol ha llegado.

! Jiquilisco! Llevo las manos manchadas de marañón, tigüilotes, mango, almendra, flor de izote y teberínto.

La sabia del Jiquilite da un peculiar sabor a mis palabras, sangre guerrera de mi gente que no cambiaría por nada.

! Jiquilisco escribo en el cielo, en las calles en las nubes y en el sol, ya sea desde Toronto, Los Ángeles, Houston o Nueva York!

Jiquilisco grito tu nombre y el viento entona esta canción. Jiquilisco, pienso tu nombre y las memorias abruman mi visión.

Jiquilisco eres la energía que vitaliza este corazón.

Jiquilisco los ríos de tu sangre corren por mis venas, tus barrios, colonias y cantones son parte de mi anatomía. Jiquilisco eres único, especial y grande, tuya y mía es la bahía. Jiquilisco donde quiera que voy tu honor llevo en la frente. Jiquilisco donde quiera que esté tu amor tengo presente.

! Jiquilisco, Jiquilisco! Como te extraño, pienso en tí y me erizo. ! Jiquilisco, Jiquilisco! Pertenezco a tu rebaño, he aquí, mi amor yo confieso.

! Jiquilisco, Jiquilisco! Grito tu nombre y tu gente entona esta canción.

Jiquilisco, Jiquilisco pero de todo corazón.

Para mi linda gente de Jiquilix City, como le llamamos en los newyores a mi linda tierra de Jiquilisco, La Bahía, El Salvador Desde Brooklyn para todo el mundo.

Jiquilisco, paraíso tropical de Oriente.
Jiquilisco joya natural de hoy y siempre.

Azul y Blanco Es Mi Bandera

Feliz día de Independencia Salvadoreños.
Azul y blanco símbolos salvadoreño
Azul y blanco, cielo, torogoz y mar
De la azul y blanco tú y yo somos dueños
Con la azul y blanco ninguno debe comerciar…

La azul y blanco es patria, mártires, héroes e historia
La azul y blanco es fértiles campiñas, ríos majestuosos
La azul y blanco es soberbios volcanes, apacibles lagos
La azul y blanco es cielos de púrpura y oro.
¡La azul y blanco es nuestra bandera
Azul y blanco en el mentón
La azul y blanco patria verdadera
Azul y blanco en el corazón!

La azul y blanco consagra la soberanía nacional
La azul y blanco es patriotismo cuzcatleco
La azul y blanco es familia y amor incondicional
La azul y blanco es amor del puro guanaco…

¡Azul y blanco por ti suspiro!
¡Azul y blanco hoy te saludo!
¡Azul y blanco beso de lirio!
¡Azul y blanco es macanudo!

> ¡La azul y blanco es nuestra bandera
> Azul y blanco en el mentón
> La azul y blanco patria verdadera
> Azul y blanco en el corazón!

Dios te Salve Patria Sagrada: El Salvador

Cuzcatlan: Tierra de mi alma, el día llegará... Cuando las diversas culturas sean rescatadas, y los jóvenes talentos incipientes nacionales no sean vistos como simple payasos de portal sin nombre, y los artistas: artesanos, pintores, poetas, escultores, cantantes, músicos, bailarinas etc. sean celebrados por sus dones etéreos y ya no más ridiculizados. Cuando nuestra cultura deje de considerar todo lo ajeno como lo mas alto de sapiencia y novedad mientras le da las espaldas al fruto que nace y brota en nuestro propio huerto, obligándonos a ser copiadores eternos y no productores originales que somos.

Tierra de mi alma, el día llegará. Cuando la paz social, la hermandad y la cooperación reinen en tu seno. Cuando tus hijos ya hayan aprendido que la violencia es el cáncer que perpetua la pobreza, las lágrimas y el desorden. Cuando el rico, que antes fue pobre, vasallo español o contrabandista, reconozca su deuda cívica y social para todos sus hermanos que aun les falta la canasta básica de supervivencia y el Pobre no sea nunca más visto como a un leproso castigado por los astros. Llegará el día que el clasicismo tradicional, esa cultura de mentalidad de hacienda, más bien, el caciquismo local deje de sufrir fiebres mal paridas de

grandeza estéril y fatuas que incitan la ira y desconcierto, marginando a parte de la nación volviéndola el otro extremo del barril cultural.

Tierra de mi alma, el día llegará.

Cuando la educación deje de ser un instrumento estatal de control mental o negocio turbio que asfixia y le corta las alas a nuestros hijos; programándolos y encarcelándolos en las tinieblas de la conformidad y mediocridad, sin mencionar la adoración ciega al usurpador del Poder, creando actitudes anti-sociales. Ya que en una sociedad donde los lideres descuidan y abortan parte de sus ciudadanos (la gran mayoría), ser anti-social es un derecho legitimo del ciudadano. Y la falta de tranquilidad de unos se vuelve el insomnio de todos. La eterna cultura del tira y jala y quítate tu para ponerme yo. Nos han hecho creer que somos tan indomables al punto de ser igual de torpes. ¡Mentiras! Hay de todo en la viña del señor: El Salvador.

De tiempos recónditos: Los gobiernos de turno de la Oligarquía y los Militares, nos han ocultado desde siempre las verdaderas raíces históricas del carácter del país y como resultado han creado un clima de ocultamiento y negación que conlleva a una mutilación de identidad. A un auto-resentimiento asolapado. Todo lo aborigen que tenga que ver con la cultura indígena nos causa menos precio y vergüenza, odiando parte de nuestra estirpe. Nos han programado para negar nuestra cultura madre y adoptamos como propios valores culturales foráneos desde los de España, Inglaterra o la USA. De esa forma han querido borrar la huella hereditaria o

primitiva de nuestra raza. Somos multiculturales, está bien, pero eso incluye a la cultura indígena, sin ella somos mancos y cojos: ciegos.

El día llegará, cuando finalmente la marginación social de lugar a una integración justa y humana en la cual construir una sociedad que respete el derecho ajeno, al indígena, la vida y a Dios. Tierra de mi alma, llegará el día que los salvadoreños construiremos una nueva cultura y aprenderemos a vivir en paz con nosotros mismos, aprender así de una vez por todas a ser felices y a respetar la vida propia y ajena y romper con ese ciclo que nos tiene hundidos en la violencia y desorden. Entonces, ya la justicia no pertenecerá al mejor postor ni abran leyes que protejan al verdugo, y mucho menos cerdos seudo-políticos gozando de inmunidad, mofándose del pueblo.

Los salvadoreños somos gente de gran corazón, audacia, e imaginación. Somos gente que sabe que es sufrir. Hemos visto llover demasiada sangre en nuestra historia. Demasiados sacrificios hechos a la deidad cultural de la codicia, la corrupción, la mentira, el atraco y el crimen. ¿Hasta cuando? Hasta cuando nuestros dirigentes políticos seguirán ilustrándonos en el arte de la sinvergüenzada, el trance y el tráfico de influencias, haciéndonos creer que es la única forma de distinguirse en la sociedad. Incitando a la juventud a emular dicha cultura, "pues si ellos lo hacen porque nosotros no," dicen, racionalizando con razones nubladas por lo que observan a diario. Hasta cuando los caciques del país dejaran de saquear las arcas nacionales para abrir cuentas bancarias en el

extranjero, y comenzaran a rescatar el capital social que significan nuestros jóvenes, futuros líderes de la nación, que emigran a diario por razones maquiavélicas del sistema, haciendo de la emigración otro elemento cultural mas que nos pone frente a frente a nuestra pluri- étnica y multicultural sociedad.

Hasta cuando en El salvador respetaran la libertad de expresión y caducaran el Diario y La Prensa local; instrumentos de manipulación y propaganda de grupos con intereses ajenos al pueblo. Hasta cuando será procesado, Villalobos y los otros dos secuaces, por el asesinato de Roque Dalton, poeta inmortal que inspira mi sangre y patriotismo. Hasta cuando tendrán que esperar los lisiados y victimas de la guerra por su indemnización prometida. Hasta cuando entrarán en vigencia los Acuerdos de Paz y sus promesas de un mejor país. Hasta cuando serán mal comprendidos los hijos de la guerra, y su graffiti y arte callejero bienvenido como en el Bronx y quitar la estigma que los condena. Hasta cuando dejarán de ser perseguidos los libre pensadores por decir las cosas que el gobierno quiere callar y ocultar y la Iglesia ni siquiera rezar. ! Como extraño a Monseñor Romero! ¡Hasta cuando con esta culturita mierda de "darnos paja, de no demandar o exigir explicaciones a nuestros gobernantes, de ser tan ingenuos y no aprender del pasado.

Tierra de mi alma, llegará el día que todos juntos podamos gritar a los cuatro vientos de El Salvador... -"Dios te salve, Patria Sagrada, en tu seno hemos nacido y amado; eres el aire que respiramos, la

tierra que nos sustenta, la familia que amamos, la libertad que nos defiende, la religión que nos consuela. (La religión debe ser el amor Universal del cual hablo Cristo). Tú tienes nuestros hogares queridos, fértiles campiñas, ríos majestuosos, soberbios volcanes, apacibles lagos, cielos de púrpura y oro. (pero el oro descansa en unas pocas manos). En tus campos ondulan doradas espigas, en tus talleres vibran los motores, chisporrotean los yunques, surgen las bellezas del arte. (hay que desarrollar en el pueblo el gusto a ambas cosas y la cultura).

Patria, en tu lengua armoniosa pedimos a la Providencia que te ampare, que abra nuestra alma al resplandor del cielo, grabe en ella dulce afecto al Maestro y a la Escuela y nos infunda tu santo amor. (Los religiosos y políticos deberían tener esto presente y abrir sus corazones). Patria, tu historia, blasón de héroes y mártires, reseña virtudes y anhelos; tú reverencias el Acta que consagró la soberanía nacional y marcas la senda florida en que la Justicia y la Libertad nos llevan hacia Dios. (Más cerca del infierno que del cielo)¡Bandera de la Patria, símbolo sagrado de El Salvador, te saludan reverentes las nuevas generaciones! (desde el exilio y otras trincheras). Para ti el sol vivificante de nuestras glorias, los himnos del patriotismo, los laureles de los héroes. (y mi canto Jiquiliscense a la natural Topiltzin). Para ti el respeto de los pueblos y la corona de amor que hoy ceñimos a tus inmortales sienes.-

Para ti Patria, para ti mi pueblo. La revolución continúa pero esta

vez es en el corazón, intelecto y el espíritu de nuestra gente... Tierra de mi alma, el día llegará... Cuzcatlan- El Salvador.

! Cállate niño, cállate ya!

-"¡Cállate niño, cállate ya! dicen algunos adultos a diario, -"y deja de escribir e inventar locuras y tonterías. Deja ya de apedrear las estrellas y el sol con tu verbo inculto asimétrico. Deja de pensar por ti mismo y sigue la eterna procesión del nunca llegar, pero es lo cultural ya tu sabes. Ya no hay espacio para poetas, innovadores o locos, ni mucho menos cupo para sumarle ideas a las escrituras. Ya todo esta dicho en este mundo, lo demás es iracundo y necesitas pedir permiso"-

Mientras tanto yo sigo sin entender a que se refería, -"Niño, si sigues así perderás el recreo, los juguetitos electrónicos, los patines y la Internet, te volverán un reo. Te ganaras la apatía de los poderes reinantes y rocinantes. Te excluirán de las sociedades más prestigiosas y famosas. Es más, ¡ya cállate! Ya ratos te estoy diciendo que te calles que ya me tienes harto y mareado. Es mejor ser un golen y seguir órdenes de los superiores. "-

-"Silencio, mordaza divina! ¡Carajo que te calles te digo, que la ignorancia también es inocencia! ¡Ya para de leer tantos libros y renuncia a cuestionar los orígenes de la maldad y la verdad, el amor celestial y espiritual y todas esas estupideces que inventas, escribes y preguntas. Ponte hacer algo más productivo o terminarás como

Don Quijote: Chiflado. O como Roque Dalton: asesinado" -

-Yo en realidad no entiendo el lenguaje de los adultos, y estimo que algunos adultos tampoco entienden el de nosotros los niños. Yo voy donde mi lozano espíritu me lleve, algunas conquistas algunas derrotas, siempre nobles mis intenciones aunque mis medios no parezcan convencionales y crean que soy crazy. Yo vivo en un mundo de princesas y duendes, ángeles y demonios, magia y encanto, risas y llanto, sueños inocentes, maldades que se cura con piedad, comprensión y hermandad. Yo marcho al ritmo de mi propio tambor.
Que acaso olvides que aun sigo siendo un niño es otra cosa, y achaques y proyectes tus pesadillas de adulto en mi mejía como una bofetada, es entendible pues tu mundo íntimo es disímil al mío. Es el mismo episodio que tú vivías cuando eras niño, pero tú eras tímido y sumiso, CALLADO. Hoy ya lo olvidaste. Con tal de ganar aplausos y simpatías, inadvertido caías en la apatía espiritual. Eras un niño jugando a ser adulto y en vez de chistes contabas chismes. Cambiantes tus héroes por fantasmas de conformidad y aceptación y no advertías que te robaban el corazón. Cediste tu Libertad y corto de vista te sumaste a la procesión que produce tu interior aniquilación y que conduce a tu perdición.-

-¡Cállate niño, cállate ya!-
-¡Ya, me callo, me callo! Mejor no digo nada. -
¿Por qué me pegas? ¡Ya no me pegues please! ¡ la chancleta no!

-¡Pow, pow, pow! ¡Aprende a cerrar el hocico muchacho absoluto!-

-Prometo no lo vuelvo hacer. No vuelvo a decir esas cosas que no quieres escuchar, pero las dije por bondad.- ¿Otra vez al closet? ¡Noooo, al closet no! ¡Ayúdenme! ¡Auxilio! ¡Auxilio!-

-Dentro del closet, en la oscuridad escuché el susurro de una voz interior,
""Dejad a los niños venir a mi, y no se los impidáis; porque de los tales es el reino de los cielos" San Mateo .Cap. 19: 14-

-Yo me acerqué, saqué mi libreta y me puse a escribir en la negrura, percibiendo una luz al final del túnel y observé a otros niños alegres y felices tonanzeando y entonando poesías al Universo, yo me uní a su coro y caminamos juntos la galaxia, niños y adultos sin reclamos.
-

El Salvador en Mi Mente por Lito Curly

Rojizas mañanas de sol y Azules tardes de cielo
La gente y la cultura, mas el olor de su suelo
Que en ésta funesta hora atizan mi anhelo.

Las playas y el lenguaje, todo extraño de mi tierra
Profundo recuerdo que de lágrimas me aterra
Memorias bien guardadas a pesar de las guerras.

Lindas calles de polvo y piedra, de lejanos días

El progreso todo cambia, hoy solo existen en estas cosas mías
Que se apoderan de mí ser, transformándose en poesía.

Casas, casonas y caseríos, lujosos de humildad
Pisos desnudos de malicia: Gente de mucha capacidad.
Guerreros Latinos con pies de acero, echar pa'lante es su prioridad.

¡Tierra, mi alma, lejos estoy extrañándote!
En ésta bella jungla de asfalto y concreto
¡Aún sigo amándote, pensándote, llorándote!
¡Querer borrarte de mi mente, es pretender no haber nacido!
Como atreverme un instante, tierra Linda, tierra Santa
Si tú… me has ¡PARIDO!

!Cómo Nos Une... El Amor!

Cómo nos une el hambre y la sed, el sufrimiento y sus causas
La distancia, la soledad, el sueño y la noche
Cómo nos une el pecado, el haber nacido, el estar vivo
…La razón y los sentimientos, la azúcar y la sal
El sudor de nuestras frentes, el oro y la cal

Cómo nos une el universo, las olas y la luna, el sol y las estrellas
El suspiro que robamos a la existencia y los problemas cotidianos
Las sonrisas y los llantos, nuestros triunfos y fracasos
Nuestras ansias de ser felices, las mordidas y los besos
El fútbol, ajedrez, el poker, el billar, azar: la apuesta

Cómo nos une el miedo, el asombro al abismo
El vértigo que causa ser Tú y Yo
Cómo nos une lo absurdo, las creencias y las dudas
Dios y la naturaleza, el camino y la vereda
Los volcanes y las huellas de un clavel

Cómo nos une el amor, el sexo y la feria
El cementerio, el barro, los abrazos que nos negamos
Los besos que no se dieron y los te quieros ya olvidados
Las riñas de aburrimiento, la buena fe que profesamos
Las controversias que comenzamos, las caricias que asesinamos .

Cómo nos une el pasado, el presente y el futuro
Las palabras y los números, las riquezas y las pobrezas
El dolor de estar vivo y la alegría de no estar muerto
Cómo nos une la vida brothers y sisters
Mas de lo que imaginamos, mas de lo que comprendemos.

Cómo nos une un poema o una canción
La herencia de la estirpe y las arenas del desierto
Como nos une el circulo, el triangulo y su hipotenusa
El punto y la coma, el paréntesis y la pausa
El verbo, el sonido, el silencio y su murmullo
La monotonía del momento, la muerte de un segundo

Cómo nos une el karma, el fuego, el agua y el aire

El bosque, los ríos y, el cantar de los gorriones
El revoloteo de golondrinas y las lágrimas de la nube
Las sonrisas de unos niños y las tristezas de otros
El amor de una madre y el cariño hacia ella.

¡Como nos une el espíritu y el amor a Dios!

Acróstico Roque Dalton por Azael Vigil

Risas, rebeldía, cultura y talento Guanaco
Orquídea juguetona nata de pueblo y orbe
Querubín inmortal entre vivos y muertos
Ulcera y espejo amargo de tus verdugos de puesto
Ecléctico sabio abre surcos celestiales y terrestres.

David domador de Goliat y mas injusticias clasicistas
Alzas la voz desde tu púrpura madriguera clandestina
Luz cuzcatleca que llega a cada rincón del mundo
Tu vida y libros son flor y testimonio de tu espíritu noble
Oh, Roque Dalton estas más vivo que tus verdugos
Nada ni nadie te robará el lugar histórico que habitas

El Poeta de Añil-

Dedicado a la gente de mi pueblo natal Jiquilisco o como le decimos en los niuyores, Jiquilix City.

El Poeta de Añil- Lito Curly

Yo soy tu sopa de tripas para la resaca

O tu píldora en plena ayuna.

El que baila con la Ciguanaba y fuma hoja/puro con el Cipitillo.

El que se pasea en la Carreta bruja todas las noches

Y que se emborracha con el Cadejo en los laberintos nocturnos.

Aquel que vacila en la Caldera del Diablo y comulga con los altos espíritus.

El de las tertulias a largas horas de la noche con amigos de hoy y siempre.

Yo soy el mismo que intentaron violar los curas españoles que iban de paso por la iglesia de Xiquilite, el mismito que después se robó las limosnas para regalárselas al parapléjico ciego y descalzo que pernoctaba las esquinas. El que rompió los vidrios de la parroquia a pedradas y le soltó un ondillazo a aquel cura pedófilo de entonces. Si ese soy yo, el que te dice la verdad sin vergüenzas o complejos. No, no, no, mi poesía no es cosa de pendejos.

Yo soy el Robin Hood de la cancha 33, el que llega, entra y sale y tu no lo ves. El amigo de todos y enemigo de nadie. No distingo entre números o apellidos, soy el Universo en una botella de Chaparro o guaro macho, aunque prefiero el Whiskey. El que se crió en las algodoneras de Los Flores y la Guerra Civil y terminó creciendo en

las calles de Nueva York al lado de King Kong y Superman, Al Pacino, Scorsese y los Tres Chiflados.

Yo soy el enlace entre el Jiquilisco antiguo, el Jiquilisco moderno y el Jiquilisco venidero. Ya tu bien lo sabes que "los últimos serán siempre los primeros."
Yo soy tu hermano, sangre del mismo manantial y lo que digo tú ya lo sabes, y lo que veo te aparece en los sueños. Traigo ruda para tu suerte y hierva buena para alegrarte.
Donde yo vaya tú vas y tu nombre nunca dejaría atrás. Soy Jiquilisco, soy Lito Curly el poeta de añil, somos parientes, somos gente de ambiente, gente de a mil, mujeres y hombres del añil.

Nos une el amor a nuestro terruño, a nuestras tradiciones, a nuestra estirpe. El amor y respeto a nuestra virgencita Transito María, patrona de nuestros corazones e incluyendo a todas las demás religiones, ya que tampoco tenemos tiempo para tópicos fanfarrones. Todos somos uno, atol dulce o "shuco" para el desayuno.

Yo soy el nativo Topiltzin vestido de pingüino bien bilingüe y elegante nadando en Aguacayo sin permiso o compromiso. Soy el beso que no te han dado y te deben, y traigo claveles para tus andares y verbo para liberarte de lava-cocos. Soy el comienzo de nuevos comienzos, la página siguiente, punto y aparte ya sea lunes o sea martes.

Yo soy tu y tu eres yo Jiquilisco, estamos hecho tal para cual, como tortillas de loroco en el comal o como el ave que regresa a su nidal

Soy el poeta de añil Lito Curly, tu demoledor o tu albañil. El místico acústico lingüístico, bombástico y locuaztico. ¡pueji pue jipote!

¿Yo Soy hua nax tzut- Guanaco y Vos? - hua nax tzut

Es interesante ver cómo cada país centroamericano tiene un apelativo con el cual se distingue de los demás y que de alguna u otra manera está relacionado con algún evento histórico de dicha nación, en ocasiones ya olvidado en los libros de historia. Como suele suceder, la historia es escrita desde el punto de vista de los grupos vencedores, que dominan y tienen el poder en la sociedad. Y es bastante común en la Historia, encontrarse con datos que se contradicen uno a otro y la variedad llega hasta el punto que existen testimonios derogatorios y ofensivos a la par de testimonios verídicos, bien intencionados y documentados. Por ejemplo, existen personas que aseguran que el Holocausto judío nunca existió, y hacen citas históricas de libros imaginarios con autores racistas para apoyar su punto de vista.

En este ensayo hablaré orgullosamente del origen de nuestro apelativo "guanaco", sabiendo de antemano que existen muchos de mis paisanos salvadoreños que preferirían no ser llamados así, quizá por falta de sentido histórico o por creer que se trata de algo ofensivo.

No obstante, el propósito del presente escrito es rescatar el verdadero sentido de la palabra Guanaco y hacerla realzar por lo que realmente significa y mostrar que no tiene nada que nos haga sentir inferior o brutos como alegan algunos ignorantes detractores. Existe opiniones encontradas acerca del origen del por qué a los salvadoreños nos dicen Guanacos. Historiadores nacionales respetados indican que el verdadero origen de la palabra es maya-quiche y que en vocablo original se escribe "hua nax tzut", que significa "lejano", "de tierras lejanas", o simplemente "extranjero", y que con el tiempo dicha forma fonética/pronunciación indígena fue tomada y traducida por los colonizadores españoles como "guanaco", que es la forma actual que la palabra es utilizada.

Además, y lo que es mas interesante del caso es que los primeros datos muestran que la palabra fue inicialmente utilizada por los nativos para referirse a los colonizadores. Cada vez que los veían venir decían: ¡ hua nax tzut! (traducción, ¡ Extranjeros! ¡Extranjeros! ¡ hua nax tzut! ¡ hua nax tzut!) Los colonizadores al no tener otra palabra para referirse a los nativos salvadoreños y escucharlos gritar ¡hua nax tzut! comenzaron a llamarlos guanacos, tal cómo se escuchaba palabra de los labios de los nativos.

También, existen otras especulaciones que intentan dar respuesta al por qué a los salvadoreños nos dicen guanacos. En ocasiones estas pseudo teorías llevan alta dosis despectiva la cual hace cuestionar su verdadero origen e intención.

Resulta que existe un mamífero grande que vive en Sudamérica llamado en vocablo quechua "wanaku" pariente de la llama, alto, delgado y mide entre 110 y 125 cms. de alto hasta el hombro. Su piel es larga y lanuda y es color rojizo marrón, tiene las orejas largas puntiagudas y labios muy flojos. Este animal tiene dos aspectos muy peculiares, uno positivo y otro negativo. El positivo es que pueden sobrevivir largos períodos de tiempo sin tomar agua, y es adaptable a las condiciones más extremas, por lo cual su hábitat es el más extenso de los camélidos. Además, el "wanaku" es indomesticable ya que su naturaleza no deja que sea subordinado o dominado, es rebelde hasta la muerte.

El aspecto negativo del 'wanaku' resulta al ver el comportamiento del mamífero andino, el cual es un poco torpe: expulsa saliva a cada momento y son muy curiosos, pues cada vez que hay un ruido muy fuerte se exaltan. Cuentan que cuando Pedro de Alvarado, después de luchar contra los nativos salvadoreños, viajó a Perú con su mismo afán de conquista y escuchó a los nativos de los Andes referirse a unos animales naturales del área como: "wanakus," "wanakus," inmediatamente pensó que los nativos salvadoreños utilizaban ese mismo nombre "wanakus", despectivamente para referirse a ellos, los colonizadores, como animales y eso le provocó una mezcla de ira y gracia. Al observar más de cerca el comportamiento de estos animales, el señor De Alvarado descubrió que estos mamíferos eran inconquistables, no había forma de subyugarlos y quedó fascinado al ver su temple.

De regreso al El Salvador, ya listo para terminar la conquista, se enteró que los nativos de El Salvador al igual que los "wanakus" mamíferos de los Andes, preferían morir antes de ser conquistados y dominados, entonces los comparó y empezó a llamar – guanacos, en referencia al espíritu guerrero e indomable que éstos mamíferos de los andes poseen. De esta forma el conquistador, invirtió el apelativo dado por los naturales a ellos y aunque los dos vocablos, - el maya-quiché de "extranjero/hua nax tzut" y el nombre ""wanakus " del animal peruano que proviene del vocablo quechua, suenan muy parecidos, el significado es completamente diferente.

En conclusión, existen muchas anécdotas de por qué a nosotros los salvadoreños nos dicen Guanacos. Todas apuntan o hacen una comparación con las cualidades positivas o negativas del mamífero de los andes. Que cada quien escoja las razones por las cuales a ellos les gusta o no tal apelativo. A mí en lo personal no me molesta pues sé muy bien que vengo de una raza guerrera inconquistable e indomable y que prefiere la muerte antes de ser sometido y subordinado a la fuerza. Cada vez que una persona me llama Guanaco, en mi mente solo escucho indomable, rebelde, guerrero y nada negativo, pues sé la verdadera historia del origen de la palabra y aunque existan otras que le dan aspectos negativos, sospecho que al igual que existen personas que no creen, por razones mezquinas y personales, que nunca existió el Holocausto Judío, igual siempre habrán que utilizaran el aspecto negativo de la historia para referirse a nuestra raza. ¡Que te valga verga! Como dice un buen

salvadoreño.

Yo por mi parte estoy orgulloso de ser **hua nax tzut** /Guanaco a toda honra, también me puedes decir Cuzcatleco o Salvatrucho… ¿Y vos quien sos?

"La paz en El Salvador duró lo que dura una vela encendida en medio de un huracán. Y lo más trágico del asunto es que ni siquiera nos dijo adiós y de repente despertamos en medio de una guerra sin cuartel y a las calles y barrios, junto con la libertad le pusieron nuevos nombres y precio." Lito Curly.

Jiquilisco Es Topiltzin, Jiquilisco somos tu y yo

Jiquilisco es mi terruño grandioso y magnifico, es un faro Lenca en la costa del Pacifico. Es tormenta de carnaval en agosto amenizado por los Hermanos Flores y la orquesta San Vicente en dos esquinas y Espíritu Libre y Los Faraones en las dos opuestas. Es Navidad entre familia con cuetes, buscaniguas, volcancitos y estrellitas de bengala. Es Aguacayo y los tres Chorros bañando a la virgen María del Transito, patrona y ángel guardián de nuestra ciudad querida. Es el día de los muertos y sus coronitas de ciprés y arreglos florales. (¡Le pintamos su crucita… y se la dejamos bien bonita!)

Jiquilisco es el nativo Topiltzin y su indomable estirpe de roble y manglar que llevamos todos sus hijos en la sangre. Es el parque Roberto Edmundo Canessa y su Kiosco colonial. Es la montañita de los Chavarías y Roquinte, los limones y Puerto los Ávalos. Es ciudad y bahía con su brisa tropical de mangos, almendra, marañón y jocotes, guanábana y flor de Izote. Es el canto del torogoz en pleno medio día, mientras que la camioneta Capril o la Lovo apuran a los pasajeros que aborden pronto. ¡Se sube o se queda! ¡Déle, déle, déle! ¡Avisa que corren!

Xiquilisco es potón, idioma Lenca "Hombres de Xiqulit," o sea Jiquilisco, "Hombres que cultivan el índigo y patrocinan el añil," signo de prosperidad, equidad, Justicia social y solidaridad. Jiquilisco es Maíz, algodón, maicillo, caña, frijol y arroz.

Es el bajo Lempa y su río con música de Radio Exitosa Jiquilisco y su labor social local en internacional vía eventos e imágenes de Internet. ¡Radio Exitosa Jiquilisco, la más honesta y la más sabrosa escuchada hasta por el Papa Francisco!

Jiquilisco es Bolívar, Cabos Negros, California, El Carrizal, La Ceiba Gacha, Y La Cruzadilla de San Juan. Jiquilisco es fútbol: Chura Gamez, Muchilanga, Miguel "La Perrura," y su hermano Tico, Allan el Patillo y Fidel Mondragón. Jiquilisco es política: Salvador "chamba la flecha" Ávalos, Robin Garrobo, Roberto la Cuca, Juan el Pulgo, Edwin Magoo, Roque Feller Melgar (icono nuestro),

Jiquilisco es poesía: William "el cuche" Melara y otros bohemios en alce, es una página en el libro de Roque Dalton.

Jiquilisco es leyes, Salomón Chavarría (el abogado del pueblo), Claudia Palacios y otros expertos. Es Educación: Marcelino Sánchez, Alfonso castillo (pachita), Romy Escalante, Pablo Reyes (Don Pablito), Chito Gonzáles, Don Carmelo, Nelson Maravilla, Richard Barrera, el Prof. Amaya y Montoya Don Marito, Don Joaquín, Vidal Silva, Rodolfo Alfaro. Sr. Palacios, Belarmino Mejía y muchos, muchos mas...

Jiquilisco es medicina, Dr. L. Franco, Dra. Alejos, Dr. Mendoza, Dra. E. Castillo, Dr. Henry Méndez, Dr. Gerson Mendoza. Jiquilisco es arte: Arte Grafico y Tatuajes Inklenco de Adonay González. Jiquilisco es la Casa de la Cultura, anaqueles de historia ávida de renacer y propagarse por todo oriente y occidente.

Jiquilisco es avionetas haciendo piruetas en las nubes del barrio mientras los muchachos boquiabiertas disfrutábamos el espectáculo, tiempos aquellos que no volverán. Es la lotería en el parque entreteniendo con buen humor, "!el sol yo quisiera ser para entrar por tu ventana y que tu me digas ven nene toma tu tetita y mama!"

Jiquilisco es Jiquilix City, como dice Edwin Magoo junto a amigos en Red Hook, Brooklyn y también dicen los hermanos lejanos residiendo en otros estados. Es la razón de respirar, recordar y revivir de todo Jiquiliscense en el extranjero. It is our hometown,

our mother land, donde residen nuestros recuerdos de infancia y familiares. Es el primer amor, el primer beso, la primera caricia, el primer abrazo. Donde nos parieron por gracia de dios y las estrellas, entre el mar y la cordillera.

Jiquilisco es tardes bohemias donde el "chelon" Chavarría al lado de camaradas y humaredas de amor y paz que alegran el corazón y unen a los espíritus con whisky, chaparro o Regia, mas el dialogo cordial, las bromas de todo color y nuestra idiosincrasia a flor de piel. ¡El que brinda y no toma se le cae la paloma! ¡Culo fondeado no tiene dueño!

Jiquilisco es El Carmen, El Castaño, El Coyolito, El Marillo, El Paraíso, El Hule Chacho, La Isla de Méndez, La Canoa, La Concordia, La Noria, La Tirana, Las Delicias y Las Flores. Es gente trabajadora y luchadora. Es leyenda, Don Leopoldo Vidaurre ,Don Mario Lovo y su clan, Don Juan Gaitan/peludo, Don Lindemann Castro, Los Castillo, Los Himede, Los Guandiques, Los Ramírez, Los Baiza, Los Flores, Los Panameños, Don Vitoriano Chavarria y su clan, Los Romero, Los Parada, Los Mejía Diermissen, Los Iglesias, Los Castillos, Los Vigil, Los Herrera, Los Gaitanes Magarines (los peludos), Los Callejas, Los Arevalos, Los Franco, Los Alfaro, Los Escalante, Los Araujo, Los Cotos, Los Torres, Los Aparicio, los Claros y otras familias parte del clan Xiquilite. Jiquilisco es familia ancha, es Don quijote y Sancho Panza. Es David B. contra Goliat, Viruta y Capulina, de los meros el más pimpín, es el sombrero de Charles Chaplin.

Jiquilisco es Las Mesitas, Los Campos, Los Limones, Nueva California, Salinas de Sisiguayo, Salinas El Potrero, San Antonio Potrerillos, San José o La Carrera, San Juan de Letrán, San Juan del Gozo, San Judas, San Marcos Lempa, San Pedro, Taburete Jagual, Taburete Los Claros, Tierr
Blanca o Nueva Esperanza y Zamorán. Jiquilisco es grandioso y magnifico, es un faro Lenca en la costa del Pacifico. Es donde yo tengo enterrado mi cordón umbilical y de donde nace toda esta verbigracia internacional.

Jiquilisco es leyendas y mitos: la carreta bruja y su tropel nocturno sin bueyes o conductor. La ciguanaba y sus apariciones a los varones que ambulaban después de la media noche tal si fuese una linda doncella y al tenerlos entre sus brazos ella se transformaba en una horrible hechicera dejando a los hombres locos. Jiquilisco es el cipitillo (hijo de la ciguanaba y el diablo), asustando a los chamacos del barrio si se portaban mal con su aspecto chaparrito y barrigón con sombrerero de revuelo ancho.

Jiquilisco es la Rosa Pelona hospedada en medio del parque y la Juana "Garrote" detrás de los chicos que le gritábamos su seudónimo para encolerizarla y los siguiera tan solo por jodarria.
¡Allí viene la Juana Garrote a correr se ha dicho.
Sálvese quien pueda. Que garrotazo que me metió!
Jiquilisco es el alma de todos sus hijos.

ALEGRIA VERTE FELIZ por Azael Vigil (Lito Curly)

Alegría verte feliz conjugando espíritu y materia
todo adquiere matiz, aroma y sentido
hasta la insensatez de lo inexplicable
y la perfección de lo impuro, lo mitifico.

Las piedras cantan gotas de lluvia milenaria
y el sendero danza ante tus ojos sin neblina
el pájaro y el árbol son cómplices que anidan
misterios de la nada y del todo, silencio.

Alegría verte feliz engalanada en tu propia epidermis
ya la luna y las estrellas en su fogata nocturna
revelan los secretos del zodíaco,
y tu intuición los descifra con un suspiro.

La mar y la ola hacen el amor cada segundo
sobre la roca, sobre la arena, sobre tu cuerpo
presto, la espuma avienta un grito de parto
y nace una poesía alegre con yodo y sin sal.

El sol eternamente enamorado de la tierra
se la come con los ojos a ritmo de mariachis
serenata celestina, armonía de caos
y tú, triunfante, al frente de la Galaxia.

Alegría verte feliz cabalgando el potro de tu existencia
a pasos de orquídeas y crisantemos
con el viento de tu espíritu en popa
y el infinito horizonte a tu favor.

Nada puede detenerte, ni la gravedad, ni el espacio
¡Big Bag! ¡Big Bang! Ya no existen teorías
solo quedó la empírica y la dialéctica colgada
del dedo meñique del Creador de tu alegría: tu mismo.

Tú, siempre tú, ya el dolor y la angustia
que causa estar vivo se ha acostumbrado a ti
a tu alegría, a tu nueva coraza, a tu diaria vigilancia,
a tu deseo rotundo de ser feliz.
Que alegría verte así, te lo mereces…

Desnúdate Que El Tiempo Es Oro Po

Descótate, mujer artífice de mis escurridizos deseos impúdicos, sueños melódicos.

Deja que mi mirada deslice por la cornisa de tu sexy culata, mientras veo estrellas de algodón y escarlata.

Almorzar en esa húmeda guarida de tu bello "biscochil," como un mamífero

feroz y hambriento. Darle rienda suelta a este muerto.

Desnúdate mi Lucha Villa, Flor Silvestre, Jennifer López de mis fantasías,

Marilyn Monroe de mis calzoncillos sin estribillos.

Quiero fundirme en tu piel tal si yo fuese tinta y tu papel. Mamasota de miel.

Penetrar sin quedarte debiendo y descubrir la dulce pulpa de tu jugosa

toronja con mucha lonja.

Que ambos gritemos a pulmón desnudo mientras cabalgamos nuestros

cuerpos.

Y saciamos el ciego deseo de nuestra inocente lujuria compartida: ¡Que viva

la vida!

Encuérate y pierde el temor al qué dirán

Solo somos tú y yo en esta odisea de delirios

¡Apriétame! si acaso tienes miedo…

¡Muérdeme! si a tu boca se le antoja…

Has ritos dionisiacos con mi elixir saliva y erige un templo al pagano Eros en mi nombre mientras te despojo de tu G string/hilo dental, somos tal para cual.

Estremécete, acariciando mi unicornio varonil entre tus lechosos labios

prohibidos de Amazona rebelde que en llamas arde.

Desnúdate, mi bella y adorada Eva, pecado perfecto hecho hembra: cuerpo

que tiembla.

¿Que no ves que ardo en las lumbres místicas de tus anchos y sabrosos

pechotes que fácilmente podrían acelerar mi tardío desarrollo púber-tino?

¡Buen desatino!

¿Que no entiendes que el ritmo de tus exquisitas nalgas trastorna la

castidad de mi locución volviéndome hereje e idolatro de tu silueta sensual?

Soy de tu medida cabal.

Descótate ya y permíteme explorar de tu ser lo más profundo, dónde

ninguno te ha llegado, dónde nadie te ha adivinado. Hasta el ombligo de tu

divina locura, haciendo el amor sin paz ni cordura. Ven y quítate la duda.

Desmaya embriagada de mi sudor y esperma mientras mi cuerpo da

espasmos involuntarios 'orgatomicos' agonizando en la espuma de tu

sexualidad al máximo con mucho flow.

¡Desnúdate, para poder comprender que Dios existe y que aún nos quiere!

¡Desnúdate, concíbelo pronto, hazlo ya, antes de que llegue...... tu pareja

o la mía!

Ayer dije que si, hoy digo que no y mañana quizá diré talvez. Me reservo el derecho de cambiar de dictamen si es que así se me antoja. Así me gusta ser. Soy polémico conmigo mismo y no necesito ser apologético. Me gusta la igualdad y no necesito ser un riguroso comunista. Me gustan los lujos y no necesito ser un inescrupuloso capitalista. Soy místico y Cabalístico y no implica ser Mason, Gnóstico o Iluminati. Creo en dios y no pertenezco a ninguna religión o secta. Creo en el amor pero no en el de Romeo y Julieta. Fumo, tomo, jodo, maldigo y bendigo. Soy el ser mas

anómalo que hayas encontrado en tu bendita vida: narcisista, paranoico, egocéntrico, bipolar, y lunático. Sincero como una bofetada en ayunas sin lavarte los dientes. Mendaz como todo poeta traumado con buenas intenciones. Maravilloso y turbio como las aguas del mar. Bélico y buena gente tal un semi-diablo o semi-dios, el que tu quieras. Humano hasta la cepa y por ende imperfecto. En fin, soy Lito Curly el bardo, tu amigo, el que escribe hasta con los codos… ¿Que onditas pues jipote?…

Es Tan fácil Perder Los Estribos

Es tan fácil perder los estribos y caerse del caballo
Una mirada, un texto, una llamada, una palabra, una letra basta para detonar una beligerancia, una malacrianza.
Una querella, un mal entendido, una antipatía, una contienda, una insensatez, un actuar soez.
Es tan fácil perder los estribos y llegar a contradecirnos con nuestras acciones de testigos.

Se camina la vida siempre en cuerda floja
A merced de vientos áridos o fríos
A compás de un anfiteatro pendiente a tus inclinaciones
Un mal paso y terminas de payaso, de bufón o de vulgar diablo
Es fácil perder el equilibrio y aterrizar de boca en el asfalto.
Un descuido y terminas en campo santo o de modelo de espanto.

Es fácil perder un amor, un amigo, a ti mismo, tu humor

Por erutar la oración equivocada, o la adulación perfecta
Por tomar licor sin límites o restricciones y hablar kaka en demasías
Por leer mas de lo que esta escrito o dicho, sin haber mensajes entre-líneas
Por responder sin ser consultado o provocado, por ser un metiche presentado
Es fácil ser mal entendido o mal entendedor.

Un explosivo ataque de ciega ira esperando salir a flote. Esquirlas de cavernícola pasado, solo se necesita:
Una mirada, una palabra, un texto, una letra, una gota extra de vino.
Todo lo que sigue es caos y muerte, violencia y anarquía:
desorden….

Es tan fácil volverse ignorante, bestia, loco de remate que persigue sombras en el espejo, su propio reflejo de actuar extra pendejo. De los idiotas el mas añejo.
Humor de mecha corta, listo a detonar
A liquidar eso que se siente amenazante, punzante
Sin gnosis o juicio, remolino dañino egocéntrico
Todo se vuelve autoritarismo, dictadura sin frenos.
Es tan fácil resbalar en la vía y chocar con uno mismo
Cayendo al abismo: cuna del barbarismo.

Es tan fácil perder los estribos
Y en un segundo perder hasta el abrigo.
Ser luz de la calle y oscuridad de tu casa

Un abrazo en cruz que el vacío abraza
Un beso al viento que a nadie le interesa.

Es tan embarazoso decir lo siento o pedir disculpas
Cuando las cuerdas bucales se han vuelto soga
En la horca del respeto propio y del prójimo,
y las palabras dichas se vuelven malicias despiertas
que malogran tu intención.
Coronas de espinas hincando al corazón
No, no es tan fácil pedir perdón. Pero es el comienzo de una solución.

Amarra bien el caballo mi hermano sino te arrastra
Jinetea bien ese potro que llaman fuerza de voluntad.
Sujeta bien tus estribos, control, equilibrio y consistencia
Eleva un suspiro al cielo y vuelve agarrar las riendas de tu vida.
Yo te sigo a tres sombras, un suspiro y un grito sordo de distancia.

--

1975-Desde la edad de siete años, al morir mi madre bilógica, Vilma Yolanda Vigil, nunca pude superar la soledad (interior) hasta el punto que terminamos volviéndonos amigos inseparables. Recuerdo que ambulaba por las calles de Jiquilisco en busca de compañía y cuando la encontraba no quería regresar a casa. En ocasiones mi familia tenía que salir a buscarme por todo el barrio. En la vecindad muchas madres les prohibían a sus hijos juntarse conmigo ya que

gozaba de una mala-fama de *"chico absoluto"* Me gustaba deambular por las calles viendo las caras de la gente, mucho mas que el estudio. La calle siempre fue mi amiga leal y por ende siempre andaba con callejeros. Así crecí.

Hoy ya grande, me cuesta conseguir amigos y no es por falta de oportunidades sino por una indisposición mía. Soy turbio y orgulloso, más el leve agravante de ser ultra-egoísta con mi tiempo. El trajín de años ya vividos me ha acostumbrado a pensar solo, cantar solo, llorar solo y rezar solo. Todo desde el tercer ojo de mi alma. Ahora a través de la poesía tengo muchos amigos por todo el mundo con los cuales comparto lo que la soledad y yo platicamos… He aquí unas muestras, unas poesías…

Creo en ti Jesucristo Luz de mi Alma

Creo en ti Jesucristo

como un comunista cree en Carlos Marx y Engel

un católico en el Papa, un científico en el experimento,

como Romeo en Julieta, Zancho en Don Quijote

o un niño cree en Papá Noel (inocentemente).

Creo en ti Jesucristo

como creyeron tus apóstoles y Lázaro

como el leproso y el ciego de la historia bíblica

y el burro que te lleva a sus espaldas al entrar a Jerusalén,

o como la cruz que ciñó tus hombros hasta llegar al Calvario.

Creo en ti Jesucristo

por ser el hijo y la reencarnación de Dios y mi hermano a la vez,

por ser la puerta que conduce al padre, ya que nadie

llega a él sino es a través de ti, según tus palabras.

Creo en ti Jesucristo

por los 33 años que caminaste a nuestro lado aquí en la tierra,

por introducir la palabra redentora "Piedad/Mercy" al diccionario

cotidiano y expulsar los mercaderes del templo.

Creo en ti Jesucristo

Por enseñarnos la formula mágica, "No le hagas a otros lo que no

quieres te hagan a ti mismo." Y abrir las puertas del cielo sin cobro

de admisión a todos aquellos que escuchen tus palabras sin importar

estatus sociales, o descendencia sanguínea: por tu don de "Igualdad…"

Creo en ti Jesucristo

Dios que vive entre nosotros y no clavado en una cruz,

que celebras la vida y no la muerte, el amor y no el odio

la paz y no la guerra, la verdad y no la mentira, la humildad

y no la arrogancia, la libertad y no la esclavitud.

Creo en ti Jesucristo

Dios viviente, luz divina accesible a todos los seres que buscan redención y dirección en sus vidas sobre esta tierra/escuela.

Mi Dios celebra la vida aquí y ahora y no es un diosito de esos apocalípticos

con los cuales espantan y enmarañan a la gente, chantajeándolas

para ser aceptados en el rebaño de ovejas de consumo póstumo, a la Viejo Testamento.

Creo en ti Jesucristo, sangre nueva que da vida al Nuevo Testamento y mi cantar.

Tú que me esperas con tus brazos abiertos listo para perdonarme setenta veces siete, sin pedir nada a cambio excepto un granito de arroz de fe, sin aplicar la ley cruel y vengativa de Moisés: "Ojo por ojo diente por diente."

Por aceptarme tal y cual soy y, ser paciente con mis diabluras de ángel caído.

Por guiar mis pasos en la oscuridad y tempestad siendo la brújula que dirige

mi espíritu juguetón y libre como el céfiro mas puro del Universo.

Creo en ti Jesucristo

Por que ya a estas alturas de mi vida he visto y sentido tu poder en acción,

y a pesar de ser imperfecto jamás me abandonas, eterno defensor de todos nosotros los pecadores de este mundo. Quien es Santo se salva sólo.

Por nosotros vinisteis y por nosotros los pe(z)cadores siempre estás pendiente.

"Quien esté libre de pecado que lance la primera piedra."

Este viernes Santo celebro tu vida Jesucristo y no tu crucifixión, pues tu eres ser viviente y hace tiempos dejaste la Cruz para ascender al lado derecho del padre. (Aunque quizá haya sido al lado izquierdo.) Yo no celebro tu muerte sino tu vida Jesús…

Alzo mis brazos hacia ti y sales a mi encuentro, como ayer, como hoy y como siempre.

"Traten a los demás como ustedes quisieran ser tratados. Esta es la esencia de todo lo enseñado por la ley y los profetas," Jesús de Nazaret.

Día Huérfano de las Madres

Éste huérfano sentir no encuentra equilibrio o dirección.

Va y viene, pega y rebota, ensanchándose en una esquina del corazón.

Hay horas afables que el olvido me obsequia pero luego al instante

tu presencia se asoma inquietando las memorias vivientes en mi mente.

Te extraño y no puedo ocultarlo, ni siquiera a mi mismo.

Siento que caigo sin nunca terminar de caer en un insondable abismo.

Me cuesta acostumbrarme a estar sin ti, a no llevarte flores en el día de las madres, o llamarte por teléfono y felicitarte.

A saber que ya no podré escuchar el timbre de tu voz ni tocar tus manos.

A asimilar tu ausencia que a diario arremete contra mí pena.

A no tener esa conexión que me une a ti y a y mis hermanos

A este dolor en silencio, sal que penetra en abierta vena.

Me cuesta acostumbrarme

A aceptar que ya no te tengo y que soy tan solo un huérfano mas en éste mundo.

A vivir sin tus bendiciones, consejos y regaños, abrazos y besos, llegadas y despedidas.

A no volver a sostener tu mirada en mi mirada, mil años un segundo.

A llorar cada noche mientras le digo a mi intelecto que aun estas con vida.

Llevo un vacío en el pecho que me quita el aliento

las ganas de vivir y el sol de mi solitario firmamento.

Sólo el tiempo dirá que emociones depara el futuro

Yo tan solo doy testamento, quedarse huérfano es duro....

Me cuesta acostumbrarme

a vivir sin ti madre aquí en la tierra….

En éste día de las madres

Pensar en ti me llena de paz y quita la guerra…

Pero a no dejarte ir es que mi alma se aferra…

Feliz día de las madres, madre querida…

desde este trocito volátil de tierra.

Nevando Pavesas

Me encontraba en estado de trance bien acomodado en una silla, leyendo en el patio de mi casa *Las Historias Prohibidas del Pulgarcito*, ese libro de Roque Dalton que tanto me fascina, a tiempo que una deliciosa taza de café de maíz llegaba a mí de manos de Ethel, una familiar muy respetuosa. Comencé a dar pequeños sorbos sin ni siquiera despegar los ojos del entretenido libro. Estaba en la página 155, *Larga vida o buena muerte para Salarrué* cuando me entero de que está nevando pavesa, esa hoja de caña quemada. Me espanté lo necesario al descubrir la ceniza nadando en mi delicioso cafecito de maíz sin darme cuenta. Luego no pude aguantar la risa. Eleve la mirada a las nubes de manera su-real y emocionado observaba aquella tormenta descender perniciosamente sobre el pueblo. Salí del trance en el que estaba y me puse a trazar lo que a continuación van leer…

Luego de indagar en el tema de la pavesa y conmovido por mi natural curiosidad de aprendiz de científico de barrio, descubrí lo siguiente. Cuando se efectúa la quema de caña, aunque se haga por la noche, en el

día se produce una contaminación, la cual puede ser visualizada comúnmente al ver la pavesa, una especie de lluvia de trocitos de cenizas de hoja de caña, descender. Estas cenizas van acompañadas de una serie de gases no visibles y humo que agravan los problemas. Dicen los que saben que, "esta combustión produce gases como monóxido de nitrógeno, el cual tiene efectos tóxicos sobre los humanos; anhídrido sulfuroso, que al unirse con el agua de la atmósfera forma las llamadas lluvias ácidas y tiene efectos irritantes en los ojos y afecta las vías respiratorias multiplicando enfermedades tales como el asma, y otras de igual índole." Me alarmé un poco pues yo padezco de asma y existen infinidad de casos de asma en el barrio y otras enfermedades respiratorias pero la causa pocos la conocen.

Medio día anduve dándole vueltas al tema, buscando un interlocutor con quien profundizar en el problema esperando encontrar solidaridad y apoyo, ya que según yo, era una violación directa de las leyes ambientales de cualquier planeta. Me di una ducha, me vestí de prisa y me dispuse caminar hasta la alcaldía y tal vez allí encontraría a alguien que me diera una explicación de lo que estaba sucediendo. Y no es que me quiera ser el sueco, la verdad es que no entiendo esto de la lluvia de cenizas. Cuando yo vivía en el pueblo, hace casi tres décadas, jamás presencié una. ¿Y entonces por que ahora?

Lo irónico y tragicómico del asunto fue descubrir, entre el trayecto de mi casa a la alcaldía, más de diez fogatas en la calle, como ritos ancestrales, aquellas fogatas hacían mas humo que quince trenes cuesta arriba. Me acerqué a uno de los que quemaba la basura en la calle, tal parece ser una costumbre muy de aquí, pues la mayoría en el barrio sigue esa tradición y

hasta los trabajadores de aseo publico. Lo conocía bien y somos grandes amigos, mas razón para hablarle francamente.

- ¿Que hace Master caminando sin zapatos?" Me dijo antes que yo hablara.

-"Tenga huevos hombre," le dije entre broma y en serio, "que putas hace quemando basura en la calle. No joda hombre, eso molesta los pulmones y entorpece el cerebro. Eso es peor que fumarse cien jardines de marihuana en una sola fumada. Apague esa mierda ombe que hoy son las elecciones, no sea culero. La gente necesita sus facultades mentales completas para poder elegir un alcalde honrado y ese humo lo que hace es atontarlas y ser fácilmente manipuladas. Al final, se les va a olvidar por quien fueron a votar y si vendieron el voto, por cuanto lo dieron." Esto ultimo nos causó a ambos un poco de risa morbosa.

-Master, no se pele," contestó Toti, "si lo apago me va a verguear mi mamá, ella es quien me ha mandado. Aquí esto es así y no tiene que ver con las elecciones actuales, nadie dice nada. Si a su vecino se le ocurre ahora mismo quemar las hojas verdes de los árboles, llantas de bicicleta, bolsas de plástico y cualquier otra cosa, usted no puede decir nada por que no es en su propiedad. La calle es la calle.

-¿Y que hago con el humo toxico que apendeja y da nauseas que llega con el viento hasta mi casa del lado vecino y me tiene con el vomito en la laringe? ¿Tampoco tengo derecho a reclamar? ¿El vecino va a pagar la visita al doctor y el tratamiento? Esto es un atentado en contra la salud del individuo.

-Master, hacer ruido es meterse en problemas. ¿No me diga que cuando usted vivía aquí no quemaban basura en la calle porque no le voy a creer? Esta costumbre es mas vieja que el atol chuco Master, no le ponga coco y disfrute de sus vacaciones, démonos un tabaquito mejor maestro…

-"Claro que si quemaban," contesté un poco desanimado, "pero entonces yo no sabía lo que sé ahora acerca de la contaminación…" Aguardé silencio por largo rato y no supe más que decir. ¡Nadie es profeta en su tierra!

A punto estábamos de despedirnos, fumándonos un tabaco y escuchando a Bob Marley para recuperar la paz mental perdida cuando de repente apareció la madre de mi amigo y tuvimos que salir de emergencia por la puerta trasera ya que a ella no le gusta oler el humo de cigarrillo adentro de la casa.

A decir verdad, la platica sincera con mi amigo Toti el Cabezón, me debilitó los ánimos de seguir con los hilos defensores de la contaminación en el pueblo. Al seguir preguntando acerca de la práctica malsana de quemar basura en la calle, todos concordamos en un punto: Antes de embarcar a la gente del pueblo en batallas grandes, había que educarlas para resolver batallas chicas locales. Había que educarlas en como cuidar y proteger su propia salud y la salud ambiental, comenzando por eliminar las quemas de basura en la calle, igual quizá de dañina que la pavesa…

Cada vez que recuerdo lo de las cenizas en mi café, no me toca otra que ser paciente y ver la cosa con humo-r... Mientras espero a otros mejores que yo y más cerca del problema, proponer y hacer campañas de solución. Yo he estado pensando si patentar la idea de café-maíz-cañita, ya que si del cielo te caen limones hay que hacer limonada, entonces, si del cielo te caen cenizas de hoja de caña en tu café de maíz, ¿que harías tú?

Los tengo que dejar, Alex acaba de llegar en su moto "la Bola." Vamos para donde El Chele Chavarria...

Continúa...

Amor Del Bueno Por Azael Albert Vigil (Lito Curly)

Cuando me ignora la suerte
Y no encuentro luz en mi camino
Es tu amor que me mantiene fuerte
Son tus besos fibra pan y vino.

Cuando la fuente del verbo se apaga
En las penumbras luces de mi canto
Apareces como ritmo que propaga
Magia, calor, risas y encanto.

Cuando la incertidumbre se vuelve sombra

Y el amor un adusto adverbio sin lengua

Me colma tu presencia suave de alondra

Tu amor lucero, luna llena que no mengua.

Cuando me vuelvo una bestia irracional

Arremetiendo conmigo y todo alrededor

Sin palabras, tu mirada dulce manantial

Alivia el desosiego mi ira y mi dolor.

Eres la brújula de mis sueños iracundos

Eres la paz de este costal de huesos y sangre

A ti te debo mi estancia en este mundo

Yo sin tu amor colgaría mi vida en un alambre.

Cómo pagarte y decirte lo que estoy sintiendo

Te doy mi vida y aun te quedaría debiendo…

Eres amor del bueno…del que sólo nace una vez.

Canta y Olvida las Penas

Canta! Entona la melodía de los pájaros al comenzar el día
Canta! Mientras revisas memorias en el tiempo lejanías
Canta! Y llora si es que llorando cantas mejor
Canta! Y grita talvez las penas así gritando pierdan dolor...

Canta! La serenata sinfónica del gallo al sol saliente
Canta! Y vomita la espuma rabiosa que asfixia tu coeficiente
Canta! Como el héroe ante el batallón de centinelas
Canta! Por que es tu canto tu caballo y tus espuelas

Canta! Por sí la suerte ha esquivado tu estación
Canta! Y sigue de largo que tarde o temprano, encontrara tu dirección
Canta! Y deja las quejas, que quien mucho se queja se apendeja
Canta! Que así cantando la fortuna se endereza.

Canta! Si es que el cansancio ha vencido tu cordura
Canta! Pa' que regrese, la calma y tu postura
Canta! A la vida, a la muerte, tu canción
Canta! E intenta darle a la existencia una razón.

"Procuremos más ser padres de nuestro porvenir que hijos de nuestro pasado." Miguel De Unamuno...

"Dicen que el primer rey de la tierra tuvo diez hijos, sus diez hijos tuvieron cien, y los cien tuvieron mil, y los mil un millón, y el millón un billón y el billón poblaron la tierra. Visto desde esa óptica, resulta que todos somos descendientes del mismo rey y del mismo linaje (legítimos e ilegítimos ya que dicho rey tuvo muchas concubinas) y nadie puede reclamarse exclusividad al referirse a la realeza. Todos llevamos sangre noble, sangre de rey. Lo demás son términos legales utilizados para robarnos nuestro derecho y herencia. Ahora, ¿adivinen quien inventó esos términos para desposeernos? Saludos Reyes y reinas, príncipes y princesas. Ignoren lo que dicen los brujos del malvivir, son los mala leche que se creen puros. Por: Lito Curly."

-"El camino va. Unos tiran piedras otros tiran flores, unos leen y aprenden otros roban lo aprendido. El camino sigue. Hay senderos llenos de espinas que atraen y praderas repletas de flores que repudian, hay urracas en los callejones y halcones en las cloacas. Hay buenos fanáticos del Barcelona y tremendos simpáticos del Real Madrid, hay puntos, paréntesis y comas, pero no dejes a tu buen gusto morir. El camino es largo. Y es de esperar contratiempos y obstáculos, dimes y diretes, tijeras y machetes, excelencias y ridículos. Putas y duendes, cuerdos y dundos, calculadores y manipuladores, buenos oradores y malos perdedores, buenos señores y grandes soñadores y es mas, hay hembras de calidad con amor en cantidad. Que el camino comience en la punta de tus dedos y que termine en tu libre albedrío. Que no vendas tu alma por menos que nada."- Buen Jueves/Júpiter a todos. Lito Curly.

Esta es la última vez que te digo te Quiero

Que te dejo juguetear con mis sentimientos

Mientras anochece con la cena servida

A tiempo que las rosas y las velas se marchitan

Y yo en la mesa pendiente a tu llegada

Loco enamorado sin remedio

Platónico amorío...de mi parte

Esta es la última vez

Que acepto tus mentiras y excusas en silencio

Ya no hay historia ni memoria entre los dos

La farsa es la aliada predilecta de tus labios

El altar que para ti erigí se derrumbó infecundo

Soterrando mi amor en el más angustioso sepulcro

Tornando los besos y las caricias en ficciones absurdas

En alucinaciones de un amor que nunca brotó

En días sin soles ni lunas o estrellas

En un drama burlesco de cantina

En sexo insípido adulterado de vitrina

Esta es la última vez

Que te ríes de mi con tus amigas, o quizás...con El

Ya no me importa el que dirán

Mi corazón está taciturno y mutilado...inmune

Cansado de quererte sin ser querido

Hartado de buscarte sin ser bienvenido o recibido

Hinchado de tanto ser pisoteado con tu desprecio

Frío y calculado...bien disimulado

Esta es la última vez

Que te digo te quiero

Y que tengo todo claro

Tú nunca exististe.

La Ira es un Demonio

La ira es el sentimiento colérico que nos envuelve de pie a cabeza salpicando la sangre con pólvora sanguínea trastornando la realidad convirtiéndola en capricho infanticida del momento.
Creando temperamentos caricaturescos de mecha corta que explotan a la primera insinuación. Una vez se hospeda en nuestro ser, nada existe, excepto violencia contra uno mismo, con otros y el mundo.

La ira nos trasforma en bestias esclavos híper sensitivos del desorden, en un caos de mierda.

Bipolares utópicos de la nada, el vacío y la soledad. Hasta la mascota nos abandona.

Por eso hoy ira, yo te canto las golondrinas, así te alejes de mi.

Estoy fatigado de prostituir mi autocontrol y serenidad a la deidad soberbia de tu calaña.

Estoy harto de la falsa sensación de poder errático que ciega y trastorna mi gentil y

caballeroso proceder. Estoy laxo de ser tu neurótico cómplice voluntario.

Hoy ira, la luz ha descendido sobre mi corona iluminando mi mal-genio y mi ignorancia.

Hoy luz, te veo llegar serena y redentora ahuyentando los demonios de la impaciencia.

¡Oh! Paciencia virtud celestina, temple de espíritu, has de mi tu adepto.

¡Oh paciencia, quiero tu ciencia en mi conciencia, en mis glóbulos e intelecto

El Poeta Acusado Y Condenado

Por darle alas sueltas a la imaginación

Y dejar que la luz dance con la sombra

A ritmo de tambora, trueno y carcajadas

Tifón, tsunami, temblor o erupción.

Por soñar que es libre como el éter

Penetrar los vericuetos de los astros

Besar a la luna sin permiso y robarle

Fuego al sol mientras dormía.

Por prestarse como experimento viviente

Cuestionando los jeroglíficos de la esfinge

Cubiertos por la arena y la ignorancia

Por buscarle cuatro ángulos al triangulo

Y una hipotenusa al círculo

Por hacer guiñar el Ojo de Horus

Y poner a patinar sus dique 'sabios'.

Por sumarle otra dimensión a la locura

Y restarle llantos a la vida

Por expulsar los mercaderes del templo

Y denunciar a los que controlan la opinión

Publica, el tráfico de almas y el ingreso al cielo

O infierno.

Por intentar de removerle el velo a D's

Y revelar sus secretos al viento, la mar y la roca

Por tratar de seducir con frases encantadas a vírgenes y duendes

Y hacerlos participe en licencias liberadoras: romper sus celdas.

Por retar a Satán a un duelo de amigos

E invitarle a que cuelgue los guantes y se una a la procesión

Que lleva al circo de las creencias sin bautizo o religión organizada

En fin, por ofrecerle perdón, simpatía y redención al 'chamuco'.

Por rezar el Padre Nuestro al revés y el Ave María

Horizontalmente antes y después de cada batalla.

Por referirse a Jesús como su igual, y creerse soplo

Del Creador: perfecto reflejo de lo eterno.

Por disidente e incontrolable, rebelde corruptor

De ideas socráticas, pragmáticas, lunáticas y sarcásticas

Blasfemias y bombásticas

Por cínico insurrecto y su falta de temor ante el abismo.

Imagen convexa en el espejo de arena de la existencia.

Por todo eso y mucho más, el Poeta es encontrado culpable y condenado

A ser marginado y aislado y luego crucificado en público para

Escarmiento y ejemplo a los demás...

El poeta al escuchar el veredicto se echo a reír a carcajadas y siguió de largo retratando la vida en sus versos...

Que Viva La Vida

Este día viviré tal si fuese mi último en el planeta

una milésima de segundo no despilfarraré reprochándome

los infortunios del ayer, las derrotas y los desplomes,

los dolores del corazón, el desamor del destino, en fin,

lo dicho y hecho...

¿De que sirve lanzar lo bueno del día de hoy contra la mala-sombra del ayer?

¿Acaso puede la arena marcar el tiempo corriendo hacia arriba en un reloj de cristal?

¿Acaso puedo yo ser más joven que ayer?

¿Acaso pueden los remordimientos oscuros crear leve luz de paz interior?

¿Puede el muerto Ayer volver a nacer hoy?

¿Puede borrarse el dolor que te cause ayer?

¡No! No seguiré persiguiendo a los fantasmas del ayer

los sepultaré en el cementerio del olvido

y más nunca les brindare homenaje,

más nunca envenenaran mi sangre

con sus garras hábiles de sentimientos de culpa

que forman las paredes del recuerdo.

Este día viviré tal si fuese mi último en el planeta

¿...Y Mañana? Mañana debe esperar.

¿Por qué debo intercambiar el Ahora por un Tal -vez?

¿Acaso puede el niño de Mañana nacer Hoy?

¿Puede la muerte de Mañana matar la alegría de Hoy?

¿Tengo yo que quebrarme la cabeza por eventos que quizá no lleguen a pasar?

¿Cómo sé yo si despertaré mañana después del sueño de esta noche?

¡No! Mañana y Ayer pondré en la misma tumba

y no gastaré un segundo en ellos pensando.

No derrochare un suspiro siendo hoy invisible

de espaldas al nuevo sol que hoy alumbra,

mi cara y mi destino.

Es este día el único que tengo

Y estas horas de hoy toda mi eternidad,

saludo la aurora con gritos de alegría;

como aquel prisionero sentenciado a muerte y que,

súbito descubre que aun esta vivito y coleando.

No dejo de sentirme afortunado,

al descubrir que otros seres mucho mas dignos

que yo, ya se han marchado.

Y yo sigo aquí, inmerecido.

¿Será que ellos ya cumplieron su misión y yo aun no termino la mía?

¿Será Hoy una oportunidad mas para yo llegar a ser la persona que quiero ser y siempre he sido?

¿Será que hoy es mi día para triunfar y ser feliz?

¿Para escribirle un soneto mágico a la vida?

Solo sé que mantendré los ojos bien abiertos

pendiente cada segundo,

listo para agarrar cada momento con ambas manos,

para vivir cada suspiro del día al máximo,

sabiendo que podría ser el ultimo,

al corriente, que la risa de un minuto,

es mejor que el llanto de una eternidad.

Hoy viviré más feliz que nunca.

Viviré este día como si fuera mi último día.

Y si no lo es, doblaré mis rodillas

Y daré Gracias al cielo.

Esta Poesía no es Cursilería

Creer que el poeta es solo jeta es digno de mentes analfabetas
de que existen poetas que sueñan con pajaritos preñados
y que ante los horrores del mundo se quedan bien callados
ese es otro cuento que no va conmigo ni cabe en mis maletas

Pues yo cargo la llave, esa que abre todos los candados...

Mi poesía es juguetona, erótica, filosófica, sociológica y personal
es mi sangre y emociones en pleno vuelo de gaviota o fénix, depende
es mi tristeza y alegrías, añoranzas y rebeldías, humanamente, duende
mi poesía habla mil idiomas y descubre los secretos del bien y el mal...

No es de oro o de plata pero tampoco es de cal, verbo manantial.

Su lenguaje es plebe todo el tiempo y catedrático-locatico de vez en vez
mi poesía es "pan para todos" como dice el paisano Roque Dalton;
esperanza para el pobre, alegría para el triste, purga para el glotón
justicia para el indefenso, veneno para los avaros con su rica estupidez...Es
el arpa divina con su esplendor y su embriaguez.

Poesía es todo en la vida estimados y despiertos camaradas
es la fuerza y vitalidad del lenguaje en coplas o rimas mágicas
es cañón de guerra y escopeta, granada de mano, charlas alegóricas,
dolor de parto, llanto de niño, denuncia ante el paredón de centinelas.
Poesía eres tu con tu diario ir y venir, sagazmente original. Es tu caballo y
tus espuelas.

"Ellos dicen que El vive en las nubes, más allá de la realidad de los ojos. Ese lugar donde habitan los inadaptables, esos que siguen su propia marimba, aquellos rebeldes que hacen brecha a quiebra mano. Ellos lo acusan de arrogancia desproporcionada, egocéntrico, qué se cree el último guineo que cuelga de la chácara: hule de pantys de señoritas cultas. Ellos lo considera corruptor de sueños en cuna, agitador de masas, lava coco de primera, brillantemente maniático, el poeta de manicomios sin fama. Sin embargo, El es feliz con el camino que el destino le ha deparado a punta de pluma."

-De que El vive en las nubes que abrazan la tierra que nos vio nacer pueda que haya cierta dosis de posibilidad, pues la tierra está llena de imperfección, pero de que Ellos con su perfecta miopía viven en otra Galaxia ni el terráqueo más cuerdo lo puede negar. Lo que sucede es que Ellos no tienen ni la leve sospecha." - Lito Curly."

Homenaje a Don Chito González

Descanse en paz Don Chito, la gloria la reserva Dios a seres como usted, que con su luz y sonrisa juguetona dan esperanza al desesperanzado y consuelo al desamparado. Cómo recuerdo el primer día que llegué a su escuela de la mano de mi madre y usted sin interés o cobro de matricula me admitió entre su rebaño. Gracias G...ran Maestro. Aquí conocí por vez primera a la Zamagumi, El Chapin, Teto, Byron, El Chato Mauro, Chuzo, Jackeline Parada, Chenti Mulco, El Guardia, Los hermanos Perritas, Perro

Juan, Biufor, Isaías Pipían, Chivo Blanco, Lomo Largo, La Pioja, Cuas Cuas, Gallinita, Cherenqueco, Toro sentado, Nelo canelo, Mila Peluda, Arroz con Cuche, etc…

Gracias Don Chito por ser parte de mi infancia y guiar mis pasos en mis tiempos de vagabundo sin rumbo.
Por enseñarme a leer y escribir, sumar y restar, multiplicar y dividir: por "avivarme" y ponerme "buzo." Como usted siempre decía.
Por bautizarme Lito Curly el primer día de mi arribo y Magoo a mí hermano Edwin y enseñarnos a jugar fútbol. Gracias por mostrarnos que valíamos la pena y que podíamos triunfar un día.
Gracias por ser la figura de padre que nunca tuvimos, y educarnos con disciplina y amor. Por ayudar a mi madre a adiestrarnos: a Paty, Daniel, Magoo y yo en tiempos de quiebra y hambre, gracias por su pan espiritual.

Gracias Don Chito, maestro de maestros, mi primer maestro y guía de mi mundo huérfano. Le debo la mitad de lo que soy. Lito Curly no existiera sin usted, pues orgullosamente llevo su marca donde quiera que voy, su marca Xiquilite.
Su sabiduría corre por todas las arterias de los barrios de Jiquilisco, especialmente el Barrio La Merced que me vio crecer. Generación tras generación se beneficiaron de su generosidad y nobleza. Jiquilisco hoy lo despide con honores, como se despide a los grandes.

Gracias Don Chito por los consejos dados: " De tantos caminos que hay, escoge uno solo y síguelo con perseverancia. Nunca te des por vencido." "Mas vale jugar bien al fútbol que ganar un partido jugando mal, lo que importa es el deporte." "No te canses de aprender, aprende a escuchar y nunca vendas tus convicciones." "Recuerda siempre que, el que mal anda

se lo lleva putas." "Aprende a trabajar honradamente y ayuda a tu abuelita y hermanos, aunque sea trabajando en las algodoneras." "No importa la clase de trabajo que hagas, siempre da lo mejor de ti y si vas a ser barrendero, entonces se el mejor barrendero que existe." "has el bien sin mirar a quien sin esperar nada en retorno." "Si cometes un error, corrígelo. Si te portas mal, rectifícate." "Si llegas a cincuenta años siendo el mismo que sos a los veinte, has desperdiciado treinta años de tu vida. Este anterior, fue tu último consejo que me diste cuando ya vivías en El Bronx, NY."

Gracias Don Chito. Lo llevo tatuado en el alma y lo quiero como se quiere a un padre. Descanse en paz Don Chito, la gloria la reserva Dios a seres como usted, que con su luz y sonrisa juguetona dan esperanza al desesperanzado y consuelo al desamparado. A educar ángeles en el cielo y enseñarles el arte de la hermandad, del fútbol, la colaboración y tolerancia como nos enseñaste a nosotros en el barrio, Padre de mi intelecto en crisol he aquí mi gratitud y respeto. Jiquilisco te honra y yo doy testimonio de tu grandeza de corazón y espíritu. Un honor haberlo conocido.
Hasta que nos volvamos a ver allá arriba… Lito Curly, su alumno más rebelde.

La Fábula de la Gallina y el Águila por © Azael Alberto Vigil

Un día inesperado, llegó un águila al gallinero municipal donde las gallinas y los pollos vivían tan solo para satisfacer el hambre de los humanos. El dueño de la granja era un ogro mestizo capitalista de abuelos palestinos que se ensanchaba en hacerles la vida imposible, mantenerlas en estado perpetuo de hambre y sed, esclavos, exprimiéndolos y exigiéndoles cada vez más huevos, más producción. A todos aquello (a)s que flaqueaban

eran enviados de inmediato con el aliñador y vueltos Kentucky fried chicken o pollo Campero para consumo masivo. Todo eso y otras injusticias más sucedían, hasta el arribo del águila.

La primera gallina que vio descender a la noble águila, por poco se queda sin plumas del susto al ver que aquella ave voladora tenía dos cabezas. Era un águila bicéfala, de esas sacadas de fabulas de la antigüedad. Al reponerse del sobresalto, la gallina se acercó al águila y se hicieron buenos amigos.

-¿Por qué tienes dos cabezas?- preguntó la gallina.
-¡Así nací!- Contestó una de las cabezas del águila, mientras la otra estudiaba de cerca a la gallina.
-¿Y tú por qué no puedes volar si tienes alas?- Dijo la otra cabeza.
-¡Así nací!- Dijo la gallina justificándose.

-Las alas son para volar y no para espantarse los mosquitos o sentarse sobre ellas,- remetió el águila bicéfala. —Así naciste, es cierto, pero nunca te enseñaron a volar, a usar tus facultades naturales y darle viento a tus alas. Te han limitado a disfrutar la mitad de la vida, y ni eso, ya que viven una encima de otra, cegándose sobre si mismas, cacareando estéricas melodías todo el día, esperando el turno de ser una happy meal. Les han engañado, la vida es más que eso. –

La gallina siendo ella ninguna gansa, al escuchar al águila le pidió a éste que le enseñará el arte de volar junto con toda la filosofía perdida de libertad de albedrío, en la cual las gallinas volaban y compartían los vientos y las nubes con todas las demás aves que adornaban el horizonte en algún momento de la antigüedad, antes de ser domesticadas y subyugadas.

Cuenta la fábula que semanas más tarde, una nube de colores diversos, nunca antes visto, cubrió el firmamento. Iban rumbo a un lugar nuevo, donde podrían ser felices y ya no ser esclavos de todos los caprichos del dueño de la granja y su interminable avaricia. El águila dirigía aquel éxodo sin precedentes en la historia.

El granjero todavía no se explica cómo ni cuándo sus gallinas y pollos aprendieron a volar y utilizar sus facultades naturales y huir, no obstante, duda que el vecino le haya hecho algún encantamiento o conjuro para dejarlo en banca rota, pues jamás en su puta vida había visto a las gallinas volar ni mucho menos a un águila con dos cabezas.

La Vida Es Un Instante

La vida es un instante

Tú y yo estamos de paso

La vida es un momento
Un guiñe del ojo celestial
Un movimiento en la aguja segundera del
reloj cósmico.
Un grito humano atado a las leyes de
la gravedad.
Costal de huesos y sangre que llena la cavidad
silvestre de esta tierra.

¡Somos un instante!
En este plano dimensional de espinas
angustia y rosas.

Que tira y que hala,
que duele y que sangra,

Que protesta y que calla
comienza y termina.

La vida es un instante.

¡No olvides vivirla apasionadamente!

Ve y ama, ve y has el bien hoy,

aprende a quererte que mañana

No existe todavía.

¡La vida es un instante!

Arco iris en el horizonte

Aire que impulsa las alas

de una gaviota en vuelo.

El viento que estremece

las cumbres del planeta.

Un soplo divino de la Naturaleza.

¡Somos un instante!

La mortal piel de una

fugaz estrella.

Imagen implícita de lo eterno

etéreo y misterioso.

Reflejo perfecto de lo invisible: El Creador

¡Somos tan solo un instante en esta vida!

Para luego volvernos arropar
con el manto indeleble de la eternidad
y su polvo incorpóreo del cual
germinamos un día, y que

tarde o temprano todos retornamos.

¡Somos tan solo un instante en esta vida material!
Después, seguimos siendo lo que fuimos antes de nacer.

Más Salvadoreño que el Cipitillo

Cicatrices de Guerra por Azael Alberto Vigil (1984)

 Yo tuve el gran privilegio de haber nacido en El Salvador, el país de los huevos y ovarios grandes de Centroamérica, de hombres y mujeres que llevamos la revolución en la sangre. Mucho antes que existiera el Che Guevara, nuestros antepasados ya conocían la revolución (La Internacional). Crecí escuchando la dulce-fatua melodía artillera de cañones, helicópteros, aviones bombarderos, G3, M-16, granadas y M60.Solo el olor a sangre seca se sobreponía al olor a pólvora y el humo de metralleta formaba figuritas de nubes en el cielo, mis amigos y yo las bautizábamos con nombres distintos. Soy de Jiquilisco, donde el diablo fue bautizado y Lucifer perdió la lámpara. La guerra civil salvadoreña estaba en su apogeo tétrico.

Todo parecía tan normal. La muerte de vacaciones perennes en Cuzcatlan. Pirámides de muertos erigidas al Dios de la guerra; madres recogiendo a

sus retoños en pedazos, sin cabeza, o sin brazos. Hijos buscando a sus padres en fosas clandestinas, en calabozos, en el Playón, la catorce de Julio, o en San Juan del Gozo. El escuadrón de la muerte con rienda suelta poniendo en práctica el "jaque mate."

Estruendos del diario vivir, aquí lo que llueve no es agua sino que sangre y lágrimas y la muerte siempre camina a tu lado; te acostumbras a su presencia y olor inconfundible. Durante la guerra civil, se puso de moda el 'corte chaleco,' hecho a machete dejando solo el torso del cuerpo sin manos, cabeza o piernas. Torsos por todos lados. También el rompecabezas, donde tenías que buscar entre un volcán de partes humanas y tratar de reconstruir e identificar a un familiar o un amigo. En fin, todas las torturas empleadas en Vietnam: electricidad y martillazos en los testículos, alfileres en los ojos, cortadas de lengua, la decapitación a machete limpio, etc. Y nunca faltaban las violaciones y alaridos de vírgenes, en ocasiones, novias de algún amigo, o campesina inocente y trabajadora.

Yo creía que así era el mundo. El miedo nunca existió en El Salvador. Los chamacos de mi camada lo tomábamos como un juego de 'policías y ladrones', y cada quien decidía a que bando unirse, sin saber la realidad histórica del momento. También se puso de moda la frase 'lavado de cerebro', pero nadie sabía quienes eran los lavadores, ni que pasaba después. Guerra sicológica.

Todo parecía tan normal en mi lindo El Salvador. A medida los años pasaban, unos muchachos emigraban, otros eran reclutados forzadamente por ambos grupos, de derecha e izquierda y la gran mayoría desaparecían misteriosamente. Los jóvenes siempre estábamos en 'guinda' permanente,

siempre a la carrera. Yo empecé a cuestionar toda aquella barbarie, pero los adultos ya habían perdido la voz, y la guerra sicológica ya había carcomido sus corazones. Solo se veía una leve tristeza en sus ojos que muda gritaba, ¡Sálvate!, ¡Cállate!, ¡No preguntes! ¡Habla quedito!. La triada-!Ver, oír y callar!- era una garantía de supervivencia, a menos que te pararas accidentalmente en una mina.

A diario me encontraba en fuegos cruzados entre el ejército y la guerrilla y todo lo que había visto en la TV, ("Combate") lo ponía a buen uso. Una vez acribillaron el bus en el que viajaba, la señora sentada a mi costado fue arrasada por las balas, murió en mis manos. Gritos, pena y angustia total y yo con mis 13 años sin entender nada.

Con un grupo de pasajeros escapamos de las balas arrastrándonos por una cuneta. Nadie lloraba. Nadie mostraba miedo. La vida pendiendo de un hilo...desconcierto y esperanza.

Todo parecía tan normal y sin embargo a toda mi generación nos castraban la juventud y nos cambiaban la pelota por un rifle, sin preguntarnos. Asfixiaban a nuestros viejos, y martirizaban a nuestras madres. La violencia ha impregnado nuestra cultura, jamás nos hemos subyugado a ningún opresor, siempre somos los primeros en sacar el machete, sino la hondilla, de perdidas una pedrada. No nos dejamos de nadie, y nos matamos con cualquiera. Hasta con nosotros mismos. Pero ya hemos aprendido y madurado.

Tenemos un corazón trabajador y noble, y una valentía histórica incomparable. Somos salvadoreños, guanacos, cuzcatlecos y cuando apreciamos a alguien, damos la vida por ellos. Y cuando estamos con nuestros seres queridos celebrando, chupando,"Nos vale verga todo," hasta la vida misma. Somos adaptables a las condiciones más inhóspitas

de la vida. Donde quiera que lleguemos, luchamos por ser triunfadores. Hay algo en nosotros distinto, poco común. Somos buena honda y buenos amigos.

Mi linda gente de El Salvador, país chico, pero con huevos y ovarios gigantes. Tierra de volcanes y playas hermosas de arena negra, de las pupusas, la flor de Izote, el Torogoz, El Mágico Gonzáles, Claudia Lars, Paco Gavidia, Juan (churita) Gamez, Salvador (Flecha)Avalos, Los hermanos Espino, Salarrue, Roque Dalton, Farabundo Marti, Manlio Argueta, Masferrer, Arturo Ambrogi, Rutilio Quezada, Castellanos Moya y los Hermanos Flores. Tierra de mártires, artistas, artesanos y guerreros. Los que nos falta en geografía nos sobra en nuestros corazones templados al calor del trópico y las playas del océano pacifico. Haber nacido en El Salvador (Jiquilisco) fue el regalo más grande que me concedió el Creador, a pesar de los pesares.

Hoy estimados paisanos, tenemos un nuevo reto y solo juntos podremos superarlo:

Paz y justicia social, educación cívica a toda la población, transparencia política y jurídica, seguridad ciudadana y un alto final a la impunidad y corrupción en todas las esferas del gobierno. No más políticas ajenas al pueblo y en pro del que tiene (unos pocos) contra los que no tienen (la mayoría). Necesitamos un gobierno que represente los intereses del pueblo en su totalidad y si los gobernantes fallan, hacerles pagar y devolver lo que se robaron. Necesitamos líderes HONESTOS a sabiendas que es difícil ser honesto cuando el sistema esta corrompido en sus cimientes, entonces solo queda la alternativa: CAMBIAR DE SISTEMA. Triunfaremos de nuevo…

Dedicado a todos mis hermanos y hermanas Cuzcatlecos, donde quiera que se encuentren.

Recuerdos de la Guerra...1980-1984. Azael Alberto Vigil

<u>Hay de Todo en este Mundo</u>

Hay ciegos que nunca pierden el paso
y van felices por la vida sin perro,
existen amantes que se amaron por siempre
aun sin nunca haberse conocido frente a frente…

Hay padres sin engendrar hijos
e hijos que nunca tuvieron padres,
existen prostitutas que a diario
La Biblia leen, esperando que Jesús
lave sus pies y las llagas de su alma…

Existen monjas que sueñan con ser putas,
también hay obispos de la talla de Hitler,
hay locos inventando nuevas rutas
haciendo el bien sin mirar el alfiler…

Existen curas que se limpian el culo

con el Nuevo Testamento,

según ellos todo cabe en un sólo ángulo,

lo demás opinan, es puro invento sin fundamento…

El odio vestido de amor

sotana y diamantes corona

vaya luz sin esplendor

buitres simulando palomas…

También hay curas bien sanos

de buen corazón y alma pura

mas no son admitidos en el Vaticano

les temen y creen conspiración procuran…

Existen pordioseros millonarios

y millonarios pordioseros

el pícaro con la esposa del comisario

mientras que su mujer ordeña al lechero…

Existen políticos con plumas

Uñas largas y nalgas calientes

adornan sus mansiones con tunas

y al diablo le deben hasta los dientes…

Existen traficantes de droga

mas decentes que un mormón

quien por la igualdad aboga

sin importarles su situación…

Existen poetas tímidos y miedosos

de esos que nunca rompen un vaso,

son sus mentes vacíos calabozos

donde las Musas jamás ponen sus ojos…

Hay abogados analfabetos

Y bachilleres con doctorado

Alcaldes y diputados insurrectos

Leyes habituadas al mandado…

Que las apariencias traicionan

eso tú y yo bien lo detectamos

cuidado y te enmarañan,

solo recuerda lo que parlamos…

--

"Los enanos ven gigantes por todas partes como el idiota cree que el dinero convierte genios. El mediocre odia la excelencia cómo el burro con carga odia la colina. Los fanáticos religiosos ven imágenes en cada nube que pasa como el ciego juega con las telas de araña que sienten las puntas de sus dedos. Los locos dicen verdades que ellos mismos ignoran como hay cuerdos que dicen mentiras que ellos mismos las creen. El poderoso-rabioso mata con bombas y proyectiles mientras que el indefenso se defiende con piedras y una lágrima en la mejilla. Hoy hay más dinero en el mundo que jamás antes y más millonarios, a la par de más miseria jamás vista y más pobreza. Ayer todos celebraban a Mandela como la ultima moda, ese León Negro de la libertad, pero hoy lo habrán olvidado ya al ver llegar a los cisnes blancos/dueños del poder en África y el mundo con su retórica torcida y táctica de dividir y conquistar. Hay más dinero en el mundo y más odio. Que vivan los despiertos, esos que saben leer entre líneas y están ávidos de seguir aprendiendo, que viva su espíritu indomable. Los justos no necesitan justificación mientras que los despiadados carecerán siempre de razón… Lito Curly"

Marchando Cuesta Arriba

Voy tranquilo con mi verbo
A unos gusto a otros enfermo
En ocasiones vomitando- pendejadas
A veces poniendo el dedo en la llaga.

Voy al ritmo de mi propio tambor

Marcando el paso con amor o dolor
Mis intensiones son siempre nobles
Mi pluma lleva pelado los cables….
Siempre digo lo que pienso
Sin pensar lo que digo
Voy de intelectual a menso
En menos que salta que un grillo.

Te hablo del cielo y de su infierno
Siento el suelo y sus sufrimientos
Menciono el sexo y el suicidio
Humor oscuro y sus delirios.

Te hablo del amor y del espíritu
El poder de la Fe y la virtud
Del dios del bien y su ímpetu
Del pobre diablo y su esclavitud.

Para los "odiadores" traigo ruda,
Amansa diablos y hierva buena
Tres chistes y una mala broma.
Para los censuradores traigo la Internet,
Poesía sin cadenas y un espíritu libre,
Un abecedario de carne y hueso mas frases
Nuevas rompe trincheras.

Para el chismoso traigo un trabalenguas
Sacadito de la manga pa' que se entretenga
Dando lengua sin tregua o yegua.

Para los falsos amigos traigo sinceridad
Para que dejen ya de vivir en calamidad.
También hay loroco para los locos.

Mis versos son la gota que rebasa la copa
La protesta que todos callan
Un grito ahogado en la pupila
Un estomago con esperanzas
Una mente independiente con fuente
Una explicación a esta confusión
Un alma libre como el éter
El dolor que cuaja hasta los huesos
Una caricatura de mal gusto
Un abrazo en la distancia
Muestra de amor sin interés
Producto bruto de mi sentir y vivir
Lo que ahora ves y lees es lo que es…

Unos dicen que estoy loco
Otros que soy Iluminado
Mi dilema aun no esta resuelto
¿No ves que aun no he llegado?
Voy, marchando cuesta arriba

A tu encuentro…

Que la Fe sea tu taza de café

Que tus plegarias sean escuchadas y llegue a ti lo que más añoras.
Que las puertas de lo incierto se abran ante tus ojos sin escatimar misterios y
así puedas descifrar ese enigma que llaman Tú.

Que la Paz mental balancee tu entrecejo, carácter, y proceder.
¡Que todo te vaya de maravillas! Y si estás pasando un momento oscuro
Que la luz pronto llegue a tu socorro.
Que la Ira y malhumor no encuentren cabida entre tus buenos modales.
Que tu corazón sea fuente inagotable de amor que brota en todas las direcciones del Universo.

Y que la Paciencia descienda su ciencia sobre tu excelencia y prudencia.
Que la Fe sea tu taza de café, mañana, tarde y noche hasta el insomnio.
Que la Generosidad desfalque a tu codicia en cada encuentro.
Que tu Humildad sea más grande que tu Soberbia de fantoche aburguesado.
Pero más que nada, que tu Ejemplo sea mas elocuente que tus palabras y que tu
Perdón incluya al Olvido en la misma ecuación sin pon ni son.

Que el camino encuentre tus pasos y los lleve por el sendero que es tuyo.
Que aprendas a quererte de una vez por todas sin enfermizos sentimientos de inferioridad.
Que seas todo un Dios a la hora de dialogar con demonios e infiernos.
¡Que la sonrisa nunca abandone tu rostro, hoy, mañana y siempre!
Que sientas este mágico escrito en cada neurona de tu sapiencia en este

instante….

¡Que el camino encuentre tus pasos y que la Fe sea siempre tu taza de café!

ROSAS MARCHITAS

Rosas marchitas

Palabras falsas

La noche solitaria

… Y el frío en alza…

Caricias olvidadas

Segundos de pecado

Culpable son las copas

Y el vacío a tu lado…

Su boca no es mi boca

Y sabes bien disimularlo

Tu piel mi nombre invoca

Al contacto de sus manos…

Excusas abundantes

Justificación perfecta

Tus deseos impacientes

Con las hormonas sueltas.

Rosas marchitas

En el florero,

Espinas que hincan

Con esmero…

Y yo aquí tan lejos…

Ojos que no ven…()

Amor de pendejos…

¡Miénteme corazón!

Pero miénteme bien…

QUIEN TE SALVA SALVADOR

Estimado: Abuelo Salvador,

Hay veces que me pregunto Salvador, ¿para qué sirvieron tantas manifestaciones, tanta sangre derramada, tantas balas? ¿Para qué sirvió la muerte de Monseñor Romero? Salvador. ¿O la matanza del Mozote, los Jesuitas, las Monjas, y estudiantes por todas partes del país? ¿Por que me robaron mi juventud, Salvador? ¿Por que tuvieron que asesinar a Roque Dalton sus mismos compañeros de grupo y privarnos de uno de los mejores poetas que nuestro pulgarcito de América haya parido?

¿Para que sirvieron esos doce años de guerra entre nosotros mismos como perros y gatos peleándose por las sobras? ¡Salvador!
Para que sirvieron:
¡Tantas lagrimas de madres que perdieron a sus hijos!
¡Tanto llanto de hijos que perdieron a sus padres!
¡Tantos hermanos que perdieron un pie una mano o la cabeza!
¡Tanta lluvia de sangre y de plomo!
¡Tanta juventud castrada de vida!
¡Tantos hermanos que inmigraron, perseguidos!
¡Tantas mujeres violadas y asesinadas!
¡Tanto revolucionario, Soldados y Mercenarios tirados a la garduña!
¡Tanta (Casaca, mentira) paja de la Izquierda y de la Derecha!
¡Tanto desaparecido calcinado en alguna trinchera clandestina!
¡Tantos cuerpos mutilados con afán de intimidar!

¿Para qué sirvió todo eso Salvador? ¿Para que se sacrificaron mis hermanos, Salvador? Las cosas están peor que cuando la guerra Salvador. Sufro mucho al ver que nada ha cambiado. El terror y el miedo como táctica de control, todavía reina por esos Lares Cuzcatlecos. El odio invertido contra el vecino, el barrio, la noche y la amistad. Los jóvenes engañados copiando y jugando al verdugo como si la vida fuera eterna, robando e intimidando al pueblo tal si fuese Sodoma y Gomorra. Tan rápido han olvidado las lecciones del pasado y ahora a la Paz y Libertad las vuelven putas de a dólar para comprar chancletas, bicicletas y machetes, pero sus lideres viven como reyes. Sicarios de su misma sangre que no respetan ni a sus padres, sus hijos ni a su país. Han engañado a nuestros jóvenes y quizá la culpa nadie se la atribuya.

Me permito remacharle querido viejo de que la guerra no sirvió para nada Salvador. "La sociedad Salvadoreña (Y una alarmante mayoría de las sociedades Latinoamericanas) presenta un dilema muy particular. Es una sociedad que está internamente desorganizada, lo cual la pone en desventaja en cuanto a erradicar el crimen organizado, sea este perpetuado por seudo-políticos o malhechores de profesión. Hoy por hoy no se sabe quién es quién." Imagínese usted Salvador, que ingratitud. La misma mierda de siempre con discurso diferente.

Ya sé que usted dirá que soy un poco pesimista y quizás tenga razón, pero déjeme decirle, de que me da ira, ver a mi país estancado en la mierda, se me rompe el corazón y la razón ver la misma historia desangrar a mi terruño adorado. Las cosas han cambiado Salvador pero el verdugo sigue intacto: El Hambre, la mentira, el crimen impune, la política del poderoso, la corrupción en las altas esferas que se vuelve el pan de cada día, el odio vertido contra la misma sangre, en fin, parálisis masiva y violencia copiada y desenfrenada sin atino. La situación está carbón, y aun nadie se atreve a decir nada. La libertad de expresión es tan solo una frase sin sentido, un creer en pajaritos preñados. Aquí la única libertad de que el individuo goza es para aguantar hambre, humillaciones, servidumbres, manipulaciones y la seguridad de que si habré la boca para quejarse, se le llenará de plomo y silencio.

Espero no le quite el sueño mis comentarios vernaculenses diaboliquenses sin pan ni nueces barníz o heces como voses enseñastes Salvador. Tan solo quería comunicares pa' que entendieres lo que pasares por estos lares. Te extraño viejo Salvador. Recuerdo cuando me decías, "Cuipidapatepe popor epesopos lapadopos. ¡Jepesupus tepe cuipidepe!
¡Ipai Lopov Yupu!."

Te recuerdo Salvador por que vives dentro de mí, por que soy parte de ti. Por que a pesar del tiempo y la distancia, la savia y bravía de tu verbo aun perdura en mis labios. Soy tu nieto Salvador, el mismo que nació en Jiquilisco.

Hasta luego abuelo Salvador, y saludes le mandan mis hermanos lejanos.

Paz y amor viejo y espero que un día no muy lejano haya una inserción social en serio en nuestro país Salvador para tratar de rescatar a nuestros jóvenes que se han, o los han extraviado por caminos y sendas de títeres sin derecho a tener una vida propia con dignidad, y el respeto a la vida y al prójimo sea el pan de cada día. Que los salvadoreños seamos conocidos por todo el mundo por nuestras buenas costumbres y nobleza de raza que es el legado que nos dejaron nuestros antepasados. ¡Amen!

Sipinceperapamepentepe,
Lipitopo Cupurlypi

Sin Rumbo ni Rumba

Un grupo de hombres ciegos
regenta a otro grupo de hombres sin mentes.
Se dirigen al abismo con gran afán de luto.
Llevan una mueca anárquica pintada en el rostro.
No se sabe si es de desprecio por la vida o falso amor humanitario,
Lo cierto es que no parecen tener vida propia: "Golens"

Una horda de hienas voraces
Rondan el atardecer ya triste y moribundo

Un zopilote a carcajadas se aleja en el horizonte Azul y Blanco
Tres nubes negras lloran lágrimas de sangre sobre la bandera nacional
Allá abajo la ciudad guarda un silencio sepulcral
Pero se escucha el eco de una agonía afónica sin precedentes.
El humo de quema de basura adormece las voluntades volviéndolas sumisas y dóciles.
Las amenazas y los sobornos son el pan de cada día: Han timado al pueblo.

Una caterva de lava-cocos profesionales ambula libre e impune
Dando cátedra en el arte del caos: son los barones de la avaricia y el monopolio.
El titiritero desde su mansión de lujo mueve los hilos de seda cadavérica
Y sus títeres en los caseríos acatan cada orden como el perro a su amo.
En el mercado oportunista, el terror, la justicia y la violencia
Se convierten en productos de venta y renta capaces de comprar elecciones.

¡Hay! letargo colectivo de mi gente, amnesia histórica del momento.
Pronto todo pasará.
Como extraño aquel noble coraje y espíritu luchador de los tiempos de antes. Solo el valor y coraje nos puede salvar de esta tragedia fabricada. Solo la solidaridad y el respeto al derecho ajeno nos pueden devolver al sendero cívico del buen vivir. Solo cuestionando y demandando respuestas por las bestialidades experimentadas podremos encontrar una solución, nuevos vientos, de lo contrario seguiremos sin rumbo ni rumba muriendo en vida y en silencio.

Te Digo Que No

Que no, pero que no te desesperen los acontecimientos que vives y observas, todo pronto pasará, así es la vida.

No pierdas la fe en esa fracción excelente en ti, y del ser humano y su capacidad para amar al prójimo y hacer el bien. El bien es anónimo y no se mofa, solo bofetea a veces.

No, no emules ejemplos de mala leche que apuntan a siempre salirte con la tuya al mejor estilo gandaya. Busca lo mejor en ti. Existe la ley boomerang, todo lo que tiras, regresa.

No persigas dinero a cuesta de tu salud, tu familia o tu reputación, al final talvez lo consigas pero habrás perdido cosas mas importantes y lo mas seguro nadie va a presenciar o admirar tu ataúd bañado en oro excepto tu ya fallecida modestia y los saqueadores de tumba listos para dejarte como viniste al mundo.

Te digo que no, pero que no te depriman las noticias nefastas del diario ir y venir. Concéntrate en lo tuyo y los tuyos. Ya los noticieros han perdido veracidad y trasparencia y se dedican al rating, al morbo, a la noticia amarilla que borda en chisme, a mantener a sus televidentes en perpetuo estado de anonadación y medicamentos sicótico activos: Idiotizados frente a la tele, hundidos en sentimentalismos vanidosos novelescos que derraman sal sobre la herida imaginaria de la auto-lastima.

Te repito que no, pero que no te vuelvan producto de mercado o comprador compulsivo que compra lo que no necesita y solo se desestreza sentado frente a una vitrina en el Mall extasiado observando los maniquís y sus trajes y joyas. Que la medicina no te salga mas cara que la enfermedad.

Que no, pero que no sigas la procesión cabizbaja de dóciles seres que no saben donde van, muchos menos donde están. Sigue tu lucecita interior. Ellos siempre andan en busca de alguien que los quiera salvar, que por ellos quiera pensar y que por ellos se deje crucificar para luego ellos tener a alguien a quien en el cielo poder rezar. No, no aspires a santo, hay muchos diablos haciendo cola.

No hombre, que no, pero que no te creas nada de lo que yo digo a menos que coincida con tus propios pensamientos, entonces ya es un milagro y tu y yo somos el producto. Te digo que no, pero que no te tomes la vida muy en serio como para olvidarte de vivir…La vida es hoy y ahora busca la forma de construir tu propia felicidad y que solo dependa de ti, con la justa ayuda de arriba. ¿A todos los demás, dices? A ellos invítalos al banquete de tu felicidad en perpetua reproducción. ¡Amen!

Vale Más Amor que Fortuna

Amor eres la cuna de mis sueños iracundos
Vale más amor que fortuna, por ti no hay precio
en el mundo.

Tu amor es cómo un río brotando de mi corazón
Tu amor es la roca desde donde canto esta canción
Tu amor es la escalera que lleva hasta al Edén
Tu amor es la pradera lindas mañanas de belén.

Amor es que te quiero y no sé cómo decírtelo

Amor siento que muero si a mi lado no te tengo.

Amor sin ti los días son pésimos visitantes

Amor tu eres la cura de mis noches delirantes.

Tu amor es profundo cómo el espacio infinito

No entiende de tiempos, espacios, es inmediato.

Tu amor es mi otra mitad, mi mejor complemento

Por tu amor yo bajaría las estrellas del firmamento.

Amor eres la cuna de mis sueños iracundos

Vale más amor que fortuna, por ti no hay precio

en el mundo.

Viólame una vez más

¡Viólame una vez más!

el intelecto y mis posturas arcadias.

Tonto y mucho más

soy un idiota en tus caderas bellas y sabias.

¡Ámame una vez más!

prometo no despertar del ensueño

que provoca verte andar

a piel desnuda en la alfombra roja de otoño.

¡Sedúceme una vez más!
así con rabia- lujuria y despecho
miénteme una vez más
con tal que siga colgado a tu pecho.

Juro creerte lo que me digas
!Bésame una vez más!
muerde mis labios siembra tu espiga.
Llena mi copa hasta eyacular
engendra otro muerto a tu santo altar.
¡Hiéreme sin escatimar!
Nárrame un cuento de nunca acabar.
¡Mátame una vez más!
con tus caricias y saliva de miel.
Sucumbo una vez más
a tus fantasías y antojos de hiel.

¡Liquídame una vez más!
como cuando se elimina por amor,
soy mártir de tu paladar
sin carrusel ni esplendor.
¡Viólame una vez más!
antes que te vayas esta noche
prometo no guardar
ningún recuerdo, rencor o reproche.

Pero, ¡Viólame una vez más!

Vano Caballero es Don Dinero

Unos lo persiguen sin encontrarlo.
A otros les llega sin ellos buscarlo.
A unos les luce y les queda magnate
A otros los vuelve caca-o pa' chocolate…

Hay quien vende hasta su paz mental
En su afán de acumular buena cantidad.
Prostituyendo en el camino la dignidad
Recluyendo su libertad en palacio de cristal.

Federico ganó el premio gordo de la lotería
Ahora carros y amigos nuevos ha adquirido.
Jura que el dinero ha subido su propia plusvalía
Ignorando que el cerebro en el culo se le ha metido…

Ahora anda por todo el barrio presumiendo
Como fantoche aburguesado novelesco,
La humildad y buenos hábitos olvidando
Con personalidad arrendada que da asco.

La india Mencha piensa ahora que es millonaria
Por tener un trabajito cuello blanco de oficina.
Rápido olvidó los días fatuos aquellos de malaria
Y aunque dinero no tiene le sobra labia y adrenalina.
Solo habla de riquezas, relatando sucesos de realeza

Compra todo con tarjetitas de crédito: dinero plástico.
Tiñó su cabello rubio, se comporta y se cree inglesa
Pero cuando abre la boca su tono es el mismo dialéctico

Lo cierto es que el dinero no es para todos
Para algunos es casi como una maldición…
El chiste es tratar de volverlo una bendición…
Y no una trampa o palacio para bobos…

¡Vano caballero es Don dinero!
Unos lo persiguen sin encontrarlo.
A otros les llega sin ellos buscarlo.
A unos les luce y les queda magnate
A otros los vuelve caca-o pa' chocolate…

Si un día el dinero te encuentra nunca te vendas…
Al contrario ayuda al pobre a pagar sus deudas.
Pero ayuda de verdad no por autopublicidad….
O falsa caridad….

<u>YO ESCRIBO</u>

Yo escribo porque quizá en otra vida fui verbo O quizá adverbio, a lo mejor tan sólo tinta indeleble del amor.
Yo escribo en busca de respuestas a verdades inconcretas en banca-rota.
Para contarte mis quimeras, mis verdades y mis mentiras, mis risas y mis llantos, mis triunfos y mis quebrantos.

Para crear discurso donde las santas nubes de la duda aún predominan, donde las certezas como sortilegios aún desfilan.
Soy pregunta y no respuesta. Soy búsqueda eterna. Soy el comienzo de nuevos comienzos. Soy loco, gitano y soñador.

Yo escribo para hacerte pensar haciéndome pensar. Para no perder el buen habito de pensar.
Me agarro de todos los ángulos para no caerme, tesis, anti-tesis, síntesis, triada infinita, en la cual la síntesis se vuelve otra tesis, anti-tesis=síntesis ad infinitum...
Fluido constante, evolución perpetua. Nada es estático y absoluto.

Yo escribo y sé que las ficciones de hoy pueden ser las realidades del mañana.
Yo escribo para darle un beso furtivo al amor, para robarle vida a la muerte, para reír y bailar, para vivir y olvidar.

Yo escribo poseído por una Musa que controla mis emociones, es la dueña de mis días, mis noches e ilusiones...Minerva...
Yo escribo y en el camino voy dejando mi huella que al recorrerla y releerla descubro mis propias sombras desperdigares por doquier, y también una leve luz que ilumina mis grietas mentales y espirituales. La escritura me ayuda a conocerme más, y la literatura a indagar más del mundo y mis semejantes. Soy un gusano de letras, bala de sangre trovadora, espíritu inquieto.

Soy humanista, No comunista, o derechista, ni capitalista o monarquista. Yo soy artista.

Yo escribo y soy democráticamente loco, socrático y maniático, siempre enigmático.

Yo escribo y es mi mejor forma de decirte a ti y al mundo HOLA.

Pobre Diablo

De que existe el poder del mal no cabe ninguna duda ya que basta un simple vistazo de reojo al mundo y nuestro alrededor para comprobar dicha aserción. Ahora, una confusión emerge cuando tratamos de simbolizar el poder del mal en un solo personaje: Satanás, Diablo, Lucifer, Belcebú, rey de las tinieblas etc. Digo confusión pues es muy común que cuando cometemos algún menor o mayor pecadillo somos propensos a minorizar nuestra culpa con frases como

"! No sé que diablos se apoderó de mí ¡ ! Qué diablos me pasa " "me entró el diablo. Estaba súper endiablado."etc. Colocando o mudando las raíces del mal afuera de nosotros mismos.

Este proceso o mecanismo de auto-defensa sicológica nos impide descubrir y llegar hasta el fondo de nuestros sentimientos más lóbregos y siniestros que quizá son esquirlas del pecado original o de la naturaleza humana y que necesitan ser sublimizados. Todos aquellos que tienen una dosis de sinceridad consigo mismos saben lo que estoy hablando. De angelitos no tenemos mucho y cuando decidimos hacer el bien, siempre es una decisión personal basada en nuestras creencias y experiencias. De hecho, lo mismo se puede decir cuando hacemos el mal. Claro que es más fácil culpar al diablo por nuestras acciones que aceptar responsabilidad por nuestros actos. "Excusas quiere el diablo", dice un refrán, mientras

hace el trabajo que dios le ha encomendado para rectificarnos.

Imputarle al diablo todos los sentimientos malos que cruzan nuestra mente y solo aceptar responsabilidad por las cosas buenas nos obliga a partirnos en dos, aceptando solamente una parte del proceso dualístico de la naturaleza que siempre viaja en pares: frío-caliente, bueno-malo, sabio-ignorante, loco-cuerdo, dios-diablo, guerra-paz, positivo-negativo, amor-odio etc. Al final, terminamos convirtiéndonos en seres desbalanceados. Un lado de la balanza no es reconocido y eso nos hace exagerar nuestra naturaleza para hacer el bien e ignorar la mezquindad de ella misma. Al sentir odio, tendríamos que balancearlo con amor, al sentir ganas de hacer el mal deberíamos pensar mejor, a los pensamientos negativos contrarrestarlos con pensamientos positivos y así sucesivamente alcanzado un balance.

De que existen desbalances patológicos, eso es otro tema, pues existen un sin fin de profundos disturbios sicológicos que aparentan posesiones del demonio y son utilizados por fanáticos para su campaña unidimensional de miedo.

No estoy abogando por el mal, ni por el bien sino más bien por la vida humana que esta repleta de las dos cosas. Reconocer el diablo en los pensamientos del mal en nosotros nos obliga a exorcizarlos con pensamientos del bien, si es ese nuestro final deseo. Si creemos que esos pensamientos malos vienen del exterior enviados por un ser más poderoso que nosotros, y la persona carece de Fe, lo mas seguro sucumbirá si no es fuerte de voluntad pues le faltan recursos (Cristo, Buda, Zoroastro ect) para defenderse de tal ataque.

Sin embargo, existen personas Ultra-religiosas que viven culpando al Diablo por todos los males de la humanidad, y ciegos olvidan que todos los seres humanos somos santos o diablos en potencia. Si ellos echaran un vistazo a sus propias vidas antes que se volvieran religiosos empedernidos recordarían que llegaron a convertirse en lo que ahora son arrastrados por la corriente del mal como algunos santos de la iglesia, pues quien es bueno no necesita convertirse en bueno sino a la inversa, el malo se hace bueno o el bueno se hace malo. Todo es aprendido y decisión personal, al final nadie es del todo santo ni del todo diablo, pues el diablo también ha de tener a seres que quiere, como los santos tienen a seres que repudian. Hay que educar a nuestros hijos a hacer el bien, pues el mal lo aprenden solos.

Del proceso dualístico de la naturaleza bueno-malo podemos aprender, es mas nos obliga a actuar y ubicarnos en el lugar que deseamos estar, haciéndonos mas responsables por nuestros actos. Aceptando así con valentía y sin fanatismo nuestro libre albedrío. Obligándonos a domesticar el diablo que llevamos dentro para que nuestro dios que también llevamos dentro nos ayude a guiar nuestras vidas hacia la felicidad y el amor.

Consecuentemente, esta reflexión nos impulsa a ver y reconocer los males que acosan al mundo, no como cosas creadas por un personaje (el diablo) afuera de la vida ajeno a nosotros sino como cosas creadas por otros seres humanos como somos tú y yo. Visto de esa forma, hay muchos diablos sueltos, perdón quise decir personas que les gusta hacer el mal.

Infortunadamente, al pobre diablo es a quien siempre se le achacan todas las calamidades que azotan a la humanidad y las personas responsables de tales barbaries quedan absueltas de culpa y siguen libertinas haciendo

diabluras por el mundo en ocasiones haciéndose pasar por religiosos o guías políticos poderosos, al fin y al cabo el diablo es el culpable de que estemos como estamos. "Si Eva no le hubiera escuchado a esa serpiente, o si el diablo no se hubiera revelado contra dios viviéramos todavía en el Edén. Edén, cual Edén?"

Cierro este escrito con frases de un pensador maravilloso, Facundo Cabral.

"Si los malos supieran que hacer el bien es buen negocio, hicieran el bien aunque fuera por negocio."

"Quizá el mayor desafío del ser humano en los albores del tercer milenio sea constatar que no estamos solos, que compartimos universo. Nos encontramos en la más preciosa aventura jamás vivida: la suerte inmensa de reunirnos, festejar, reír y materializar, desde nuestra individualidad, un universo de colaboración entre sus seres, quienes, gobernados desde nuestro universo interior, vivimos el sueño de ser amor universal."

"El bien y el mal viven dentro tuyo, alimenta más al bien para que sea el vencedor cada vez que tengan que enfrentarse. Lo que llamamos problemas son lecciones, por eso nada de lo que nos sucede es en vano."

"Un ciego le dice a otro ciego: "¿Y yo como voy a conocer a dios cuando lo tenga frente a frente?" El otro ciego guiñando un ojo le responde: "No te preocupes, lo mas seguro él se apartará de tu camino para no interrumpir tus pasos o tu libre albedrío." Lito Curly."

--

<u>Una Canita al Viento</u>

Los años pasan, como es de esperarse, de prisa y desapercibidos y es así que un día despiertas y de pronto te enteras que la juventud comienza a alejarse y los recuerdos se sienten mas remotos que antes. La vejez llega y no pide permiso para instalarse. Las canas sin reproche y aceptadas son la sabiduría hecha nieve adornando una corona, de lo contrario son una corona de espinas que hieren los sentimientos.

Allí estaba Fausto terminándose de dar una ducha bien merecida cuando de repente, mientras se secaba con la toalla, se descubrió una canita en sus vellos íntimos a un costado del testículo derecho. Se quedó anonadado mirando directamente a aquella canita que se distinguía bien en medio de tanto pelo negro. Su respiración se cortó abruptamente y por un segundo pensó desmayarse pero luego se sobrepuso al susto. Nadie debía de enterarse del asunto ya que Fausto temía ser malinterpretado y tachado de Viejo Verde.

A medida los días fueron pasando, una depresión severa se fue desarrollando en el interior de Fausto. La parte inmadura de su personalidad no aceptaba los cambios naturales que atraviesa todo ser. Ir a orinar al baño era un perpetuo recordatorio de que pronto todo el cuerpo se le tiñería de vello blanco. Rehusaba a aceptar que a los 45 años ya es hora de canas y de madurez y que la vida recién se pone buena.

Con el tiempo, y con la llegada de más canas, esta vez en su cabeza, Fausto descendió en una depresión aguda que lo aisló totalmente de amigos y familiares, hasta volverlo un viejo amargado y verde. Olvido hasta a hacer el amor. Vive pendiente a sus canas y cada vez que se encuentra una nueva, pierde el sueño una semana. Todo por una canita.

¡Las canas son señal de experiencia y sapiencia, saber vivir con excelencia!

El Brindis Que Faltaba

Brindo por el que se encuentra triste en algún rincón del mundo
Por el que busca y gana el pan de cada día con el sudor de su frente
Por aquel anónimo individuo que cultivó los alimentos que ingerimos
Por los trabajadores explotados por la Nike, la Adidas, y textileros en Sirilanka
Por los que muertos en las minas de diamante de sangre en Suramérica, Sur África y el Sahara.
Por los hombres de bien que no se cansan de hacerlo a pesar que el mal los
acecha.

Por los encarcelados injustamente y que esperan tal recuas de ganado olvidados en las deshuesadas bartolinas de cualquier lugar. Por los muertos en manifestaciones en Venezuela, Ucrania, Brasil, España,

Palestina, etc. Por todo aquel que experimenta persecución por ser diferente. Brindo por los artistas que van viento en popa.

Brindo por ti lector para que tengas un día de paz y armonía de ánimo alto

Por los políticos y gobernantes de América latina para que reconcilien su amor al prójimo y respeto a la humanidad.

Por los cisnes racistas que vuelan con alto rango en la iglesia católica para que se les quite su miopía y avaricia y sigan las verdaderas lecciones de piedad y amor del maestro J.

> Brindo por Barack Obama para que no se vuelva dócil títere del Kukux Klan que respira a su oído.

> Por los latinos profesionales en la USA para que no se les olviden de donde vienen y no se conviertan en gringos adulterados de pelo teñidos y ojitos de contacto que miran mal a sus paisanos.

> Por las putas que esta noche decidirán ya no vender sus cuerpos y regresar a casa.

> Por el diputado arrepentido que se vuelve honesto al ver que la corrupción es mal negocio. Por el cura pedófilo que decidió ahorcarse e irse al infierno. Por el pillo que robó las limosnas de la iglesia para comprarle medicina a sus hijos.

Brindo por la mujer que le cortó el miembro a su marido por que la golpeaba.

> Por el pobre que ya no se deja explotar y prefiere luchar contra sus opresores.

Por el borracho que comienza a darse cuenta que tiene un problemita de alcohol y tiene que solucionarlo. Por el marihuanereo rehabilitado y también al activo raftafara con su espiritual proceso de amor y paz. Brindo por los locos que creen en un mundo mejor.

Brindo por la humanidad para que encuentre el rumbo y su rumba….

Cada Cual con sus Demonios

"Yo quería hablar de la vida de todos sus rincones

melodiosos yo quería juntar en un río de palabras

los sueños y los nombres de lo que no se dice

en los periódicos los dolores del solitario…." Del poema <u>Yo Quería</u> de Roque Dalton.

Cada quien con sus demonios

guirnaldas de llagas en el corazón

aglutinantes fríos besos de la noche

que a menudo grito adornan los anaqueles

de cada uno…

Quien eres tú o yo

para señalar con dedo índice las fallas

que vuelan sin rumbo tal gaviotas salvajes

para perderse en los vericuetos de la critica

y miradas de desprecio…

Cada quien con su bálsamo

agrio antídoto o dulce veneno que aminora

 el hereditario anhelo de suicidio marca de Caín

lluvia triste que cae a ritmo de crisantemos

calvario de rosas y claveles marchitos fumigados

por la desesperanza…

Cada quien que guerree sin decaer

hasta descifrar y disolver dichos demonios

y exorcizar el alma a punta de la experiencia

y trascendencia obtenida con mares de llanto

dolor e inocencia que en ocasiones

el destino nos hereda…

"Tú eres lo más especial que parió la tierra. Nada es comparable con tu grandeza, solo Dios que la midió a su medida. Eres perfecto en tus imperfecciones, como todo buen ser humano que habita el planeta. Quiérete, mímate, adórate, busca tu alegría en el interior de tu corazón, se feliz con la parte que te ha tocado y recuerda que el Creador nunca da mas de lo que aguantan nuestros hombros, pero no te acostumbres a la

carga. Ve, y da lo mejor de ti siempre. Ayuda al necesitado, ayúdate a ti mismo. Demándate tiempo para tu soledad y crecimiento, para seguir tejiendo tu tranquilidad y tu felicidad, solo tú puedes conseguirla y repartirla. Talvez algún día cuando te mires al espejo tengas la suerte de ver al maestro Jesús…Lito Curly."

Todavía María (A mi madre en el cielo)

Todavía pronuncio tu nombre en sueños

Te busco entre las nubes de la madrugada

En cada esquina de mis utopías sin sol o lunas

En el frío que engendra tu ausencia en mis huesos.

Todavía

No me acostumbro a éste vacío en mi alma

A éste dolor de cripta, rosas negras y crisantemos

Hospedado en mi entrecejo hasta volverte a ver

Calvario vivir, huérfano está mi corazón sin ti.

Todavía

Escucho tu voz y consejos a punta de oreja

Sigo tú recuerdo hasta mi cordón umbilical

Mis días de infancia, tu amor y la guerra

Mis días descalzos, hermanos, amigos y fiestas.

Todavía

Vives en mí porque soy parte de ti

Todavía

Hay días como hoy que dicen tu nombre

Todavía María, pienso en ti noche y día.

Todavía... tu memoria me devuelve la paz y la alegría…

Todavía madre, falta tiempo para volvernos a ver…
Aunque sé muy bien que nunca nos has dejado solos un instante.

Entre la Maleza

Me dejo de hacer preguntas y paro de apedrear

el techo de vidrio de la casa de Dios y sus invitados.

Sin gravedad busco donde atar este raciocinio

que no se cansa de profanar la fiesta angelical

a la cual no fui invitado por razones sin razones

fuera de mi alcance.

Breña, breña, y más leña para el fogón de orfandad

que ilumina este horizonte que apunta mi nariz;

 y huelen mis dedos. Avanza soledad, penetra mi intelecto…

Entre la Maleza

Como llueve dolor en esta abrupta grieta del corazón;

volcando los ríos del sentimiento en pantanos espantosos

que se mofan de tu padecer con sonrisa de cadáver.

Cáliz negro con vino capaz de embriagar y aturdir el sol, la luna

las estrellas y el azar con su aliento sulfúrico. ¡Como punza la Vida!

Entre la Maleza

Me uno a los hombres de carne y hueso

y lloro sus lágrimas, bebo su licor, fumo

sus penas y les hago coronitas de humo

para sus cabezas sin sombrero o paz.

Compartimos soledades y oxigeno.

Camino con ellos por largo rato,

pero nadie se entera de mi presencia,

observan tan solo el triste payaso que llevo afuera.

La procesión continúa larga y tendida,

pero yo ya perdí el hilo y las ganas de caminar a solas.

Dios está triste siempre, pocas veces ríe conmigo,

sufre mucho al verme entre la maleza y sin

embargo aun tiene fe en mí…

Devuélvanme Mi País

Nos han robado el derecho a la paz y la tranquilidad, de ver a nuestros hijos crecer y ver sus sueños realizados.

De poder salir a buscar el pan de cada día para nuestras familias sin temor a no regresar a casa. De poderle relatar anécdotas a nuestros nietos mientras caminamos libres al viento por las calles de nuestro pueblo sin ojos que te miren amenazantes listos para cobrarte peaje.

Nos han robado la voz a punta de amenazas e intimidaciones más el constante acoso de no poder hacer nada y esperar a la muerte con un dólar en la mano.

Nos han condenado a vivir a medias mientras nuestros corazones desmayan en silencio impotentes moribundos derramando lágrimas de sangre.

Nos han robado a nuestro país, nos han dejado hundidos en el hambre, la miseria, la frustración, la violencia, el caos y un falso patriotismo mierda que enorgullece cráneos huecos y miopes que se niegan así mismo callando la realidad de la patria. Un verdadero patriota defiende su patria y ciudadanos con honor y no la vuelve una simple bandera inerte que se pudre en su propia asta mientras que el Himno Nacional es ladrado por hienas que desconocen el verdadero amor de patria.

Nos han vendido una ficción como realidad y de hecho han vuelto la vida humana una ficción, un crepúsculo de sálvese quien pueda. Nos han vuelto enemigos unos con otros siendo hermanitos de raza y tierra.

Nos han robado el legado de nuestros antepasados, ya no existen héroes nacionales, murieron, y con ellos se fueron sus ideales.

Nos han robado la Hermandad, la Comunidad, La Cultura, El Respeto, El amor a la familia, y hoy nos miramos como bicho extraños y no como hermanos y patriotas, hijos del mismo suelo. Nos han dividido y nos han conquistado. Ya no confiamos en el prójimo ni en nosotros mismos. Nos tienen como quieren. Nos han deshumanizados.

Sin embargo, a pesar de tanto pesar y medio-vivir, a pesar de tanta violencia sin sentido, hay que aferrarse a un ala de la Esperanza esa redentora luz divina, escondiéndola y amarrándola en el rincón más rotundo de nuestros corazones, allí donde nadie puede robártela. No dejarla ir, aprisionarla entre dientes, con la uñas, con los puños, con el alma, con llantos o una oración, como Cristo en cruz. Mantener la llama de la Esperanza en el espíritu, que si lo qué dicen de Dios es cierto, entonces él a veces tarda con su juicio pero no olvida.

Jesucristo, El Salvador necesita a un Salvador, héroes nacionales que velen por el bien de la patria y sus ciudadanos, tus hijos están cansados y desconsolados, pero no pierden la Fe. ¡Amén!

AZAEL, ANGEL O DEMONIO

El nombre que se nos fue dado al nacer es nuestra carta de presentación ante el mundo. En tiempos no muy lejanos se acostumbraba a nombrar al recién nacido de acuerdo al santo que representaba ese día de su nacimiento. Si alguien nacía el día de San

Martín era nombrado Martín o Martina, y si nacía el día de san Melquíades o de san Judas era nombrado de acuerdo a la regla ya mencionada. Era bastante común encontrarse con nombres como Siriaco, Pánfilos, Anacleta, etc. A medida ha ido pasando el tiempo esa costumbre ha ido disminuyendo y ahora tratamos de darles a nuestros hijos nombres mas modernos, quizá con la intención de no hacerles pasar un mal rato o ahorrarles una frustración con el peso del significado de tales nombres, lo cual muchas veces es motivo de burla de parte de amiguitos de escuela primaria. Ahora les contaré la historia de mi nombre: AZAEL.

Mi abuelo materno decidió darme el nombre de Azael inspirado por el doctor de la familia. A medida fui creciendo, fui desarrollando una acérrima aversión con el jodido nombrecito ese pues se prestaba para muchas bromas. Desde chico mis amigos me hacían mucha burla y hasta inventaban canciones: "Azael pastel es un loco coronel." En la escuela, después que la maestra llamaba mi nombre, no faltaba alguien que susurrara, "pastel." En más de alguna ocasión terminé agarrándome a los puños con otros muchachos, hirviendo de cólera. Al final, todo mundo terminó llamándome Lito, lo cual era el diminutivo de Azael: Azaelito. Las cosas mejoraron en mi juventud y yo trataba de no usar mi primer nombre en ningún momento, me daba vergüenza y me clavé con el nombre Lito. Ya de adulto noté que Azael no era un nombre muy común y decidí averiguar su origen, pero al principio quedé pasmado con los resultados pues no encontraba mucha información referente.

Un día inesperado, un querido amigo Judío mexicano me mandó un correo electrónico urgentemente con la siguiente información. Mi amigo Jacobo estaba aturdido con lo que él había averiguado acerca de mi nombre y me recomendó que me lo cambiase pa' enseguida. He aquí parte del correo:

-"Azael he descubierto el significado de tu nombre y ahora entiendo porque eres como eres, yo creo que necesitas un exorcismo cabron. Por favor Azael quítate ese nombre si quieres triunfar en la vida carnal, tu sabes que yo te estimo. Lee na' mas lo que he averiguado mi brother. Azazel es el nombre de una entidad demoníaca. ¿Imagínate no más? Su origen es hebreo y significa "la cabra de emisario", o "chivo expiatorio" expuesta en Levítico 16:8-10, y que no vuelve a ser mencionada en ninguna parte más de la Biblia hebrea. Se origina de dos palabras de raíz, aze, significando la cabra, y azel, significando la salida. Otro posible origen del nombre es que sea un derivado de las palabras hebreas -az, que significa áspero, escarpado, y -el-, poderoso o luminoso (hay que indicar que este sufijo se aplica a casi todos los ángeles y a buena parte de los ángeles caídos); en tal caso sería una alusión a la montaña desde donde se despeñaban las cabras para su sacrificio." -

- Yo notaba cierta tristeza y temor en las letras de mi amigo Jacobo, pero sabía que su intención no era mezquina si no genuinamente de amistad. Proseguí leyendo: -"Este nombre es

mencionado en el libro apócrifo de Enoch (o Henoch), y más tarde en la literatura judía. De acuerdo al Enoch, Azazel era el líder de los grigori (también conocidos como los "observadores"), un grupo de ángeles caídos que copularon con mujeres mortales, dando origen a una raza de gigantes conocida como los Nephilim. Azazel es particularmente significativo entre los grigori porque fue él quien enseñó a los hombres de la tierra cómo forjar las armas de guerra así como enseñó a las mujeres cómo hacer y utilizar los cosméticos. Más aun estimado Azael, también averigüe que Azazel es mencionado en el poema El Paraíso Perdido del inglés John Milton, y se refiere a él como un lugarteniente de Satán. Azazel también es el nombre de un personaje en la serie de historias cortas del mismo nombre escritas por Isaac Asimov. En ellas era un ser pequeño sobrenatural que se entrometía en los asuntos de los seres humanos. ¿Me entiendes ahora porque tienes que cambiarte el nombre? Llevas el nombre del lugarteniente de Satán, tu abuelo quizá tenía pacto con él. ¡Quítatelo cabron! ¡Quítatelo por el amor de Moisés!" -

Después de leer y meditar por un buen rato decidí hacer mi propio estudio sobre mi nombre y verificar la información enviada por Jacobo, pero no sin antes recordarle que mi verdadero nombre es Azael y no Azazel como él erróneamente lo escribía. Por fortuna, no tardé mucho tiempo en encontrar información, la cual sumó cierta tranquilidad a mi lastimada sensibilidad. Resulta que Azael es un nombre masculino hebreo que significa "hecho de Dios o fuerte de Dios", y "A quien Dios fortalece" y no lo que mi amigo había encontrado. Lo más interesante del caso fue descubrir que existía un

santo llamado San Azael, y la fecha onomástica de este santo es el 1 de Noviembre y, yo nací el 2, día de las Santas Animas (y no el día de los Muertos como le llaman ahora). Fue hasta entonces que me di cuenta lo sabio que era mi abuelo y la ignorancia que puede causar confundir un nombre por una sola letra. De Azael a Azazel hay una Z de por medio; dicha Z es la diferencia entre un ser demoníaco y un ser celestial. No obstante, por más de cuarenta años me he sentido más cerca de Azazel (un ángel caído) que de Azael (un santo), pero ahora que más información sobre mi nombre sale a la luz y mis experiencias han hecho grieta en mi alma, he llegado a descubrir que es Azael quien he sido y seré siendo siempre aunque no me molesta si alguien escribe mi nombre Azazel, después de todo, Azazel me describe misteriosamente al pie de la letra y para ser esclavo o sirviente en el cielo prefiero ser lugarteniente en el infierno. Sin embargo, mi amigo Jacobo ha desarrollado un respeto nuevo hacia mi nombre, yo también.

Mi nombre es Azael Alberto Vigil para servirles, y si, también tengo un amigo llamado Azazel.

Quién tuviera un par de alas para correr

 Y un par de piernas para volar
 Quién tuviera una poesía para hacer la paz
 Y una bella tumba para enterrar la guerra.
 Quién tuviera un acertijo para disolver al duende odio

Y encontrar la llave de la esfinge que guarda los secretos del amor cósmico.
Quién tuviera brazos para abrazarte cuando estás triste y sola sin tu ángel.

Quién tuviera la mentira perfecta que desvelara las verdades que se esconden a la vista.
Quién tuviera lágrimas para llorar nubes en el desierto
Y hacer de las pirámides egipcias Oasis de conocimiento público.

Quién tuviera poder para caminar sobre el agua y multiplicar el pan del mundo,
Después de más de dos mil años sin profetas ni Mesías.
Quién tuviera siete vidas para dejarse crucificar ocho veces
Y editar la Biblia sumándole los papiros del mar muerto.

Quien tuviera un par de alas para correr
De tantos cultos fabricados sobre arena movediza
Que hacen de la Fe una mercancía de mercado raro
Y que amenazan con chantajes de eterno castigo
Ignorando el Nuevo Testamento: son los mercaderes del espíritu.

Quién tuviera mil toneladas de perdón y clemencia
Y que al fin y al cabo Miguel y Lucifer bebieran del mismo cáliz.

Quién tuviera valor de escupirle la cara a un cura mal portado y besarles los pies a un mendigo y a una prostituta sin lastimar su propio ego.

Quién tuviera pirámides de certezas para poder explicar lo inexplicable

Ver a dios en la cara y no perecer en el instante.

¿Quién?...

Llevo Mango Para tu Conserva

Llevo mango para tu conserva
Y vino para tu aburrimiento.
Traigo ruda para la buena suerte
Y hierva buena para espantar la muerte.

Regalo todo lo que se vende
Sin esperar gestos recíprocos
Llevo brujas y llevo duendes
Abstemios también alcohólicos.

Llevo dulce de atado para tu café
El secreto de las madrugadas solitarias
El canto de gallo que te pone de pie
Energía para tus largas marchas diarias.

Traigo cemitas, guarachas y salporas

Chilate, horchata y fresco de cacao
La frase sublime que alegra tus horas
La risa que llega si estás enfadado.

Llevo mango para tu conserva
Y atol de piña para tu buen gusto
Del universo las nuevas vibras
Que te den alas y un nuevo rumbo.

<u>¡Ojala Ojalá!</u>

Que pueda llegar a conocer la Verdad antes que se me agote la vida

Que sepa entender los recados enredados en la bruma del viento.

Que no malinterprete las palabras que chocan en la cornisa de mi mente

Que logre descifrar la incertidumbre y el disfraz que viste este mundo cotidiano,

Y no llegue a sacrificar el Amor, tuyo y mío, por este egoísmo literato de tinta

y papel.

Ojalá

Que no me conviertan en un ángel caído que arremete contra-natura.

Y que al decir las verdades que todos piensan y callan y las mentiras

Que todos celebran en una cantina, no me acusen de plagio.

Ojalá no me conviertan en el póster boy de lucifer,

es un cabrón el hijo-e-puta suspirando en mis hombros.

Ojalá

Que el Vértigo sea pasajero, y las náuseas, dudas que lo acompañan

 Pasen sin mellar esta fe de hierro, fuego y luz que proyecta un suspiro.

Fe, mágica fe, celestina ventana, alas de águila redentora que conforta.

Te amo y creo en ti... Ojalá nunca me dejes solo.

Ojalá

Que los predicadores de la muerte no se acerquen

Mientras yo me aferro a la vida y a mis raíces de roble espiritual.

A la muerte le dedico un verso con tonos, lunas y soles, pero solo eso...

no

le hago culto.

Vida dame más vida... Que sea eterno este amor entre tú y yo.

Ojalá

Que no pierda las riendas y el sendero que busco, mi ruta y la tuya.

Y no vaya a ser calumniado de blasfemo, falso profeta, o agitador,

Que logre despertar a los que deberían seguir durmiendo felices en su

letargo amargo.

Ojalá que encuentre valor

Para aceptar la responsabilidad que viene con vivir en un mundo alternativo

Para no seguir callando frente a los centinelas de la mediocridad y mala leche.

Que pueda completar esta tragicómica novela que comencé el día que nací

Y que encuentre valor para poderte explicar con palabras lo mucho que te quiero.

En ocasiones tengo miedo

De perder tu amor, tus besos y tus bendiciones

De volverme el blanco de tu rabia y tus celos

De que no me aceptes tal bohemio que soy, libre pensante y loco.

Tengo miedo que no me importe lo que puedas pensar o decir de mí.

¡Hay Dios! de no ser por esta fe, dádiva y prototipo de tu amor

Esa celestina claraboya, el sosiego sería eterno.

Tengo miedo de dejar de ser un buen ser y de perder mi buen humor...

Pa' que te miento, tengo miedo de no tener miedo, siempre y cuando

Tú nunca te ausentes de mi lado.

Ojalá que así sea…

Ojalá

Que pueda llegar a conocer la Verdad antes que se me agote la vida

Que sepa entender los recados enredados en la bruma del viento.

Que no malinterprete las palabras que chocan en la cornisa de mi mente

Que logre descifrar la incertidumbre y el disfraz que viste este mundo cotidiano,

Y no llegue a sacrificar el Amor, tuyo y mío, por este egoísmo literato de tinta

y papel.

Ojalá

Que como dice la canción, "Te vaya, me vaya y nos vaya bonito."

Poesía tu

Poesía tu...
Que cambias mis sensaciones en música y lírica
Conviertes mi silencio en voz de trueno e instinto
Que acompañas mi soledad en horas nefastas
E impulsas el navío que acarrea mi esqueleto.

Poesía tu...
Libertadora, rebelde y juguetona
Que acoplas mis ánimos en un verso, una canción
Un grito, un beso, una acróstica sonrisa o una lágrima.
Siempre llegas a mi rescate con tu aliento redentor.

Poesía tu...
Faro que ilumina senderos inexplorados que esconde la luna
bajo su manga nocturna, con las estrellas de espectadoras.

Que ruborizas al Sol y a Dios con tus concepciones
más allá del tiempo y el espacio, el bien o el mal.

Poesía tu...
Frecuencia celestina que cruzas la humanidad de esquina a esquina
Transmitiendo el mensaje con mil lenguas, verbo, ingenio, pluma y papel
No conoces el descanso, la cobardía, el mutismo o el soborno.
Libre como el éter eres, y aun cuando mueres sobrevives...

Poesía tu...
Eterna inconforme burguesa y plebeya, quien como tú...
Para hacer temblar al poderoso y ennoblecer al humilde
con tu índice dictamen desde tu pulpito: el Universo.
Siento tu soplo en cada grieta de mi ser y sentir.

Poesía tu...
Que llegas y te escondes a tu antojo sin anunciar.
Que callas y silenciosa me observas caer en el abismo
la frustración, la ansiedad, la ira y el aislamiento.
Para luego coronar tu presencia con esta prosa.

Poesía tu, poeta yo.

Estoy atado al pulgar de tu clítoris

Adicto a tu vulva carnosa y jugosa
Con el afeitado perfecto en corazón sudado
Mi lengua relincha al recorrer tu choza
Sabores que desquician mi normal estado

Esclavo de tu orgasmo múltiple y placentero
Erectos senos que apuntan a mis labios

Temblores que inundan mi cuerpo entero
Es la locura que difunden tus pezones sabios

Lluvias torrenciales, ríos y mares de esperma
La tuya, la mía, retoños que se ahogan en la cloaca
Juegos eróticos reproductivos terminantes en yerma
Es la saciedad y mutismo que el ritmo de tu cintura invoca

Fiel admirador de tus nalgas al andar
Loco desahuciado de tu cuerpo en ocho, en cuatro
Ciego pecador, vaya manera de idolatrar
Sobre dosis de tu amor, una marioneta en tu teatro

Soy todo eso y mucho más
Estoy así y mucho más peor
Soy lo que tú quieras que sea
Voy donde tu me quieras llevar

Peregrino de tus curvas voluptuosas y sabrosas
Voy hipnotizado y atado al pulgar de tu clítoris
Hechizado por tu sexo, tu lengua y tus prosas
Enfermo moribundo de tu vagina en arco-iris.

Estoy atado al pulgar de tu clítoris
Como imán al metal
La mar a los ríos
Instinto carnal... animal.

Mire usted que forma de amar.

Una Plegaria no revive al Muerto

No basta una ferviente oración
Para revivir un espíritu en coma
Espantar la sombra que asoma
Por la grieta suculenta del corazón,
Cuando falta Fe huye la razón.

No basta estudiar el Universo
O los secretos de su discurso
Nacer, vivir, amar y morir
Solitario existir parece decir
Dicho inocuo circulo perverso.

No basta creerse parte de Dios
Para recibir regalos y bendiciones
Estar exento de dolores y maldiciones
Igual canta por las noches el torogoz
Olvidando su existencial frío atroz.

No basta con abstenerse de pecar
Para las penas poder remediar
Es necesario hacer el bien
Sin importar las circunstancias o a quien
Si es que Cristianos nos queremos llamar.

No basta una piadosa mentira
Para sobornar el fantasma de la mente
Que te sigue por todas partes

Sin tiempos, espacios o tregua
No, no basta una sola plegaria.

No es suficiente la facultad de pensar
Para calificarse un ser humano ejemplar
Siempre la acción invalidó al verbo sin brillo
Que aspiraba al Edén siendo él un pillo
Prefiriendo el bla-bla-bla que el actuar...

¿Y Qué Decir?

¿Y que decir?

cuando ya todo ha sido dicho

y todo lo demás suena redundante

pedante, copiante, ambulante.

Mi grito ya no es mi grito

sino sordo eco de conocimiento adquirido,

sintetizado, un beso desquiciado robado,

un cerebro saturado con sombrero alquilado.

Tu grito es la tercera dimensión en retroceso

el mismo de siempre, el añejo,

el que eriza el pellejo y vive en tu entrecejo

interrogante complejo, pasos de cangrejo.

¿Y que decir?

Cuando tu soledad no contesta las preguntas

y tu realidad carece de palabras

abracadabras o patas de cabras

volviéndose embrollo que descalabra.

¿Y que decir?

Para empuñar mi renglón original

sin importar si estoy bien o mal

sin que se oiga tan infernal o fatal

que exprese mi sentir a lo cabal: actual.

¿Y que decir?

Cuando hay mucho que decir

y nada que callar.

Pues hay que buscar la manera

y formas alternativas INVENTAR…

Los Hombres También Lloran

"Hay mas coraje en una lágrima de un hombre de lo que cabe en una fabula." Lito Curly.

Los Hombres También Lloran

Alguna vez en la vida

Lo hacen en silencio

Cuando nadie les mira:

Por un amor perdido

Por algún ser querido

O aquel amor prohibido

Que nunca borró el olvido

Por la mascota de la niñez

Al escuchar una armonía de Aranjuez…

Los Hombres También Lloran

Recordando las memorias de infancia

Los maestros de escuela ya fallecidos,

Las calles polvosas de entonces,

Años jóvenes de aquel barrio ya idos…

Los Hombres También Lloran

Con una botella de guaro en la mano

Y una de Chente Fernandez en la radio,

Con los huevos y el ego lastimados,

Gruñendo improperios al viento…

Los Hombres También Lloran

Al ver perder a su equipo favorito de futbol

Recordando la Selección de España 82

O los días de hambruna sin maíz o frijol,

Releyendo el Poema de Amor de Roque Dalton…

Los Hombres También Lloran

Y es un mito creer todo lo contrario

De rabia, alegría o de tristeza,

Sollozos de un ser libre o presidiario,

Lágrimas de dudas o de certezas.

Los Hombres También Lloran

Al tocar el fondo de sus sentimientos

Y se enteran de repente que Dios existe

Son lágrimas de felicidad no de lamento

Ya que Dios da alegría al que está triste…

Putos Celos

Un día menos pensado los celos y la envidia se encuentran en un bar. Los Celos ya borracho hasta la cepa, comenzó a divulgar la formula de cómo manipulaba a las personas hasta volverlas locas. La Envidia lo miró de arriba abajo y con tono sarcástico contestó, "eso no es nada. Yo soy mucho mejor y más eficaz." Los Celos al escuchar a la Envidia vanagloriarse en demasía, no pudo contener su ira, perdiendo los estribos le cayó a golpes de inmediato, formando un gran berrinche. De la magna trifulca nació el Chisme en forma de aborto.

Putos Celos

Te hacen ver elefantes donde

no existen ni hormigas.

Te hacen creer en cuentos de orgía

entre putas y duendes, vírgenes y demonios

perras y lobos, brujas y papas.

Putos Celos

Te convierten en espada de doble-filo,

sádico paranoico, aprendiz de espía quien

busca fantasmas en el closet, en la gaveta,

teléfono o Internet..

Malditos Celos

Instigador delirante mata sueños

falso inventor de traiciones y calumnias

pariente de la envidia y la cizaña

progenitor de la amargura y sufrimiento…

Malditos Celos

Tercer pilar de la discordia

sentimiento infernal roba gloria,

corroedor del corazón agotándolo

gota a gota…

Putos Celos

Que te roban la paz y la cordura

condenándote al calabozo de la duda

y desesperación, silencio e incomprensión.

Enfermizo sentir que al amor lastima

revirtiendo la confianza en flor de panteón…

"Y si las cosas pasan porque tienen que pasar

Para qué sirve quejarse si así es la ley del azar.

Encomiéndate a diario a ese arquitecto Creador

Y que pases por donde pases te proteja su esplendor. Lito Curly…"

AMISTAD

"El que busca amigos sin defectos se queda sin amigos" Proverbio turco.
 Amistad que sin avisar llega
Con su tropel de motivación
Amor y sinceridad entrega
Sin cobrarnos la admisión.

Vértice cósmica espiritual
Esencia de Dios y los astros
Paz y armonía, un manantial
Irradiando luz sobre los rostros.

Te acepta tal y cual eres
Disfraz o mascara no necesitas
No inmiscuye en tus quehaceres
Amistad admirable luz bendita.

Si lloras llora, si cantas canta
Siempre celebra tu singularidad
Nunca te exige blanca manta
Asentando así tu ser y peculiaridad.

¿Quien necesita una amistad?
Que requiere que te partas en dos
Que te vuelvas copia de su mirar
Que les veneres tal si fuesen dios.

Yo prefiero una amistad
Que no juzgue mis andares
Una amistad de verdad
Que comprenda mis pesares.

Que me deje gritar
Si es que gritando desahogo
Lo que sea contra el mal
Soez lenguaje versos de fuego.

Amistad y libertad
Son amigos inseparables
Tolerancia y jocosidad
Ingredientes indiscutibles.

¡Amistad, Amistad, que bello es conocerte!
¡Amistad de verdad, juntos florecemos más fuertes!

¡Mi amistad yo te doy gratis y sin condiciones!

¡La amistad y lealtad son del cielo bendiciones!

Chubascos de Amor

Te quiero y no quiero

Puedo y no debo.

Me besas, te beso

Te pienso y te olvido.

Te acercas y me acerco

Me miras y te miro

Me mas y te amo

Todo en un suspiro.

Te marchas y me alejo

Regreso y te encuentro

Amores sortilegios

Tú y yo somos eternos.

Chubascos de amor

Horizontes al desnudo

Amor por puro amor

Del que saca de apuros…

Estupefactamente Óptimo

El sol con falda

La luna con sombrero

La frente en la espalda

... Año nuevo en febrero

Dios de viaje en crucero.

El diablo de santo

El santo sin manto

Vírgenes en venta

Apocalipsis a renta

Quien no llora se lamenta.

Sangre con hambre

Tiempo con dedos y pies

Se desliza el enjambre

A ritmo de tambor y ajedrez

Al dios buscando de su validez.

Bueno o malo no hay distinción

Como dice el "Cambalache,"

La realidad es una ficción,

La sinceridad produce mala leche

Y las nubes son piedras de azabache.

Títeres de naciones gobernantes

Guerras para hacer la paz,

Mentiras sin antecedentes o puentes,

Dialéctica capataz perspicaz,
Políticas de plomo, risa sin dientes.

Hormigas con pistola y metralleta
Bufones humillando al débil e indefenso,
Cualquier crimen cometen por una galleta
Por un par de dólares o de rango un ascenso
Es el repertorio de la muerte ancho y extenso.

Todo está bien pero todo anda mal
Todo anda mal pero todo está bien,
Anuncia en la tele Jorgito Infernal
Sin nunca mencionar quien es quien,
Esperando feliz que pronto lo agracien.

El sol con falda y pintalabios
La luna con sombrero y bigotes
La frente en la espalda, murieron los sabios
Año nuevo en febrero con monigotes
Dios por el desierto justiciero cortando cogotes.

Hoy, yo creo que es Ayer
Pero ayer pensé que era mañana
Lo mas seguro que todo está bien...
Resé un Padre Nuestro y contestó Satanás...
Hablé de Amor y Libertad y terminé en Zacatraz...

<u>Treinta Años de un Jiquiliscence en Nueva York</u> por © Azael Alberto Vigil (lito Curly)

Hace treinta años ya y aun parece que fue ayer…. Aquellos chistes y griteríos en la distancia, una radio sonando música ranchera y unas voces jocosas echándole segunda a cada melodía mientras los rayos del sol alegran el día y las nubes bailan al compás del viento que mece las bellotas de algodón. Corría el año 1980.

Hoy amanecí pensando en aquellos días de infancia que pasé trabajando en las algodoneras de la costa pacifica salvadoreña. La algodonera de don Linderman Castro, se me viene de golpe a la mente por estar al solo cruzar Aguacayo, el río por excelencia de todo Jiquilicense. Siempre me daba un chapuzón de regreso a Jiquilisco. Luego pienso en las algodoneras de Don Paco Avalos por Cabos Negros, Los Chavarrias, al lado de la base aérea y la montañita, Los Flores, Los Guandiques, allí por el Sitio y así mismo sigo despuntando la memoria recordando mi primer trabajo a la edad de 11 años. El quintal de algodón lo pagaban a 13 colones pero la asoleada y las tortillas duras del almuerzo no tenían precio. Trabajé hasta los 15 años cortando algodón y cuando se terminaba la corta, trabajaba cortando leña o si no había trabajo, haciendo otras travesuras para aliviar el hambre: robando gallinas

Un día inesperado, un grupo de compañeros de escuela me vio venir de la algodonera con otros jornaleros y me hicieron burla por mi indumentaria: descalzo, sombrero, matata y calabazo con agua. Recuerdo que quería morirme de vergüenza y llegué a casa donde mi abuelita

llorando sin cesar. Siempre me había cuidado de que nadie me viera yendo o viniendo a la algodonera por temor a las burlas ya que los muchachitos de mi edad en el pueblo eran pocos los que trabajaban, a la mayoría sus padres los mantenían. Algo dentro de mí se puso triste y no entendía porque mi vida era diferente a la de los demás niños. Fue la primera vez que alguien me hacía sentir la pobreza en los huesos. También fue la primera vez que escuché decir que mi papá era rico, cosa que me llamó mucho la atención inmediatamente. Yo no lo conocía ni sabia nada de él. Mucha gente que conoció a mi madre antes de su muerte, al verme trabajando cortando algodón, me recomendaron que fuera a visitar a mi padre a San Francisco Javier, de donde él era Alcalde y tenía una tienda que abastecía a todas las tiendas de la zona, mas una cadena de buses de transporte público.

Para la Navidad del año 80 llegué en calidad de visita a San Francisco Javier. Me sentí como el hijo prodigo regresando a casa. Los lujos y la abundancia en la casa de mi papá era un sueño para mí, pero luego poco a poco se transformaría en pesadilla. Noté de inmediato que mi padre no me dirigía la palabra ni me tomaba en cuenta. Un día en particular, se celebraran las fiestas del pueblo y mi papa llevó La Lucha Libre/Wrestling por vez primera, causando gran euforia y a mi me dejaron cuidando a los perros de la casa en calidad de moso. Me di cuenta que en casa de Jiquilisco con mi abuelita, talvez no teníamos dinero pero si había amor y me tomaban en cuenta. Sin embargo allí donde mi padre me trataban con desprecio, hasta las mismas criadas me miraban de reojo. Me regresé para Jiquilisco, mi tierra natal, sin intenciones de volver pero antes le pinché las cuatro llantas a uno de los buses de mi papá y también le quemé todos los

calzones a las criadas que me odiaban, mientras colgaban al sol secándose.

A medida iba creciendo y los años pasando, mis necesidades básicas iban aumentando y la economía en casa desde la muerte de mi madre, estaba en crisis profunda. Comencé a soñar con venirme a la USA, trabajar y mandarle dólares a mi familia. Por necesidad volví donde mi padre a pedirle ayuda y quizá hubiera sido mejor no hacerlo. "Allí te van agarrar al cruzar la frontera," Me dijo con una sonrisa irónica en el rostro, sin darme un centavo. Yo ya había decidido abandonar el nido en busca de una vida mejor a toda costa. Las cosas en El Salvador se ponían más peludas a diario y los chicos de mi edad peligrábamos. Yo no tenía posibilidad alguna de soñar con ir a la Universidad, de donde iba a sacar dinero para pagar. La idea de que mi papá me ayudaría ya estaba borrada. Desde entonces empecé a buscar la forma de abrirme camino solo en la vida y aprender una profesión. La idea de viajar a los estados unidos se volvió fija.

La última vez que fui a cortar algodón no nos dejaron y nos regresaron a todos para la casa. La guerra ya estaba en su apogeo. Mi abuelita al verme llegar me dijo, - "ya se está poniendo muy peligroso para que sigas yendo a cortar algodón. ¿Porque no vas donde tu papa y le pedís ayuda mejor?" – No dije palabra.

Nunca le dije a mi abuela/madre como me trataba mi papá ni que yo prefería asolearme todo el santo día para ganarme unos centavos que darle el gusto a mi tata de avergonzarme cada vez que me daba su limosna.

Desde chico he sido pobre pero orgulloso y me gusta trabajar para ganarme las cosas. Mi abuelita siempre decía con buen humor que yo gastaba más dinero en la comida que llevaba a la algodonera que lo que hacía quincenal trabajando pero que por lo menos estaba aprendiendo a valorar el trabajo. En verdad, ahora que recuerdo, mi abuelita tenía mucha razón, siempre la tuvo. Aquí vivo ahora en Nueva York, en esta jungla de hierro y asfalto, ya venía entrenado y bien fogueado en las algodoneras de la periferia de Jiquilisco, qué mejor escuela.

Hace treinta años y aun parece que fue ayer…. Aquellos chistes y griteríos en la distancia, una radio sonando música ranchera y unas voces echándole segunda a cada melodía mientras los rayos del sol alegraban el día y las nubes bailaban al compás del viento que mecía las bellotas de algodón. Recuerdos más lindos que no cambiaría por nada, memorias que no tienen precio ni edad. Todavía huelo a algodón cuzcatleco. Treinta años, quien diría.

Moby Dick en la Bahía de Jiquilisco. **(Cuento/Ficción)**

Allá por la década de los 80, muchos de los pescadores de la bahía de Jiquilisco estaban sumamente alarmados con la repentina aparición de restos humanos dentro de los animales marinos pescados durante la implacable noche. Pues es parte de la costumbre del lugar, pescar de noche con candiles caseros.

Doña Ursula, la esposa de Siriaco, el pescador con más suerte de la región, fue la primera en descubrir un dedo índice y una lengua color morada partida en forma de V. Todo sucedió cuando ella le abrió las entrañas a un pargo hermoso y pesado con intenciones de comer pescado

frito esa noche. Allí estaban enredados en las tripas del animal acuático los restos antes mencionados.

" ¡Ave María Purísima! ¡Sin pecado concebido!"

"Han de ser de algún pescador ahogado."

"¿Que hacemos Siriaco?"

Siriaco, con la paciencia reflejada en la frente, dando la impresión de las rayas de un acordeón centenario, volvió la mirada hacia al suelo y observando el dedo índice que por accidente o por intervención divina, daba la impresión de apuntar hacia el cielo como en la pintura de San Juan Bautista de Leonardo Da Vinci, de forma acusante dijo:

"Ursula, pone mucha atención a lo que te voy a decir. No podemos reportar este incidente a la policía por que esos ingratos son capaces de involucrarnos. Ya sabes como está esta mierda en el país."

Pensó por un leve instante observando las nueve pulgadas de lengua y prosiguió:

"Esa lengua no parece de ser humano, mas asemeja una de culebra o de dragón. ¿No crees vos? "

"¿Entonces que hacemos Siriaco?"

"Quedarnos con el hocico cerrado mujer y darles cristiana sepultura a ese dedo y esa bendita lengua."

"En esta clase de situaciones lo mejor es no decir nada."

Dicho y hecho. La pareja siguió su vida como si nada hubiese sucedido.

Que conste que la actitud de esta pareja de pescadores no era maliciosa ni mucho menos pisirica, era simplemente su nato instinto de sobrevivir. La

situación política y económica de todo el país durante este nefasto periodo de guerra, de haberse podido medir utilizando la escala Reichter, seguro hubiera sobrepasado el sismo mas catastróficos de la época. La muerte y la miseria convertida en pan de cada día.

De pronto, el mismo descalabrado fenómeno sacudía las aguas de Corral de Mulas, La Isla de Méndez, El Espíritu Santo, Puerto los Ávalos y Puerto El Triunfo. Los pescadores no hallaban que hacer ante la aparición de pedacitos de gente humana dentro de los, cada vez mas gordos y galanes, pescados de la región. El mito de Moby Dick, la ballena blanca que se comía a los hombres en el fondo del mar y luego los vomitaba por pedazos tomó vida propia. Muchos de los pescadores se retiraron para siempre de la pesca, asustados decidieron cambiar de profesión. Hubo mas de alguno que se atrevió a denunciar a las autoridades lo que estaba sucediendo en las aguas de la costa del Pacifico guanaco, pero fueron ignorados y hasta amenazados que mantuvieran la boca cerrada.

El miedo y el silencio se hicieron rey y ley en la bahía de Jiquilisco. Los pescadores originales de la región, en su mayoría gente humilde semi-analfabeta, abandonaron el área y se mudaron para el interior de los pueblos aledaños para nunca más comer pescado ni volver cerca del mar. Como es siempre de esperarse, la gente ambiciosa hace cualquier cosa con tal de hacer plata, y fue entonces que una nueva generación de pescadores surgió de la nada. A estos nuevos pescadores no les importaba comerciar con peces carnívoros, ni mucho menos creían en cuentos infantiles de ballenas blancas y pajaritos en cinta. Aun así, ellos no se atrevían a comer su propio producto.

Cada vez fueron apareciendo más peces. Cada vez eran más enormes y pesados. Las ganancias se multiplicaban y triplicaban al ritmo

de la guerra civil. De repente, comenzaron aparecer camarones de un pie de largos sin contar la cabeza, y un sin fin de animales marinos jamás vistos en la área. San Salvador era el destino predilecto donde todos los pescadores encontraban mejor precio por sus pescas. Los mariscos, con su poder afrodisíaco era la debilidad de los altos rangos militares y por ende su dieta favorita.

De esta forma, todos los pescadores tenían cliente asegurado, aunque no pagaran tan bien. Cuando los asesores militares extranjeros saborearon por primera vez los deliciosos mariscos come-gente, exclamaron, "this is the best seafood we've ever tasted. It is better than the one in Viet Nam, very sabroso." A más de alguno de ellos se le ocurrió la lucrativa idea de exportar mariscos a la USA, volviéndose millonarios más rápido que pone un huevo una gallina. Mientras tanto, al pasar el tiempo, la tragi-cómica fábula de la ballena blanca tomó dimensiones fantásticas en los oídos de las gentes hasta el punto que todos terminaron creyendo que tan solo era un truco comercial perpetrado por militares para asegurarse el consumo exclusivo de la escandalosa producción de mariscos. Comer mariscos se volvió un oneroso esplendor. La mayoría de las personas no militares se abstuvieron de consumir tal caro producto.

Durante esta época de los 80, los periódicos internacionales y alguno nacional, reportaban un promedio de 3.000 muertos mensuales durante el conflicto civil. Si multiplicamos ese número por los doce meses del año nos da 36.000. Y si tenemos la visión y astucia de multiplicar 36.000 por los doce años de ofensivas que duró la guerra civil notaremos que la cifra es escalofriante. Y si le sumamos los DES/APARECIDOS la cifra adquiere dimensiones holocausticas. Cabe tener en cuenta que la versión oficial del gobierno Salvadoreño es que fueron 75 mil víctimas. Y

alegan con voz raquítica flórense de circo fantasmagórico que su versión esta respaldada con la evidente falta de pruebas que ayuden a localizar al resto de las victimas. "No cuerpo = no evidencia = no crimen," resulta ser la suprema formula. ¿Dónde se encuentran los restos mortales de tales victimas? ¿Será que se los trago Moby Dick, la ballena blanca? ¿Será que...?

Sin embargo, años mas tarde después de la guerra, Ursula y Siriaco comentaban a sus nietos, con aires de historiadores pueblerinos, acerca de los peces come-gente.

"75 mil victimas dicen que dejo la guerra, pero yo les aseguro que la cifra ha sido adulterada."

"Cállate el pico Siriaco, no asustes a los muchachitos."

"Vos Ursula, siempre con tu miedo. La guerra ya acabó, podes hablar ahora."

A todo esto, Justiniano, uno de los nietos que apuntaba a ser el primer miembro de la familia en asistir a la universidad, comentó:

"Siempre es así. Cada vez que el vencedor escribe la historia confunde/reduce el numero de sus victimas, pero cuando la victima o alguno de sus descendientes (como en caso del holocausto judío con su mas de cinco millones de victimas) escriben la historia, entonces el numero de victimas está mas cerca de la realidad.

Ursula trató de interrumpir a su nieto para que no fuera a meterse en problemas, o en camisas de once varas, que es lo mismo. El nieto carecía de temor en sus venas. Su primer semestre en la UCA (Universidad Centro Americana) lo había despertado del común letargo que acosaba a la nación y prosiguió su letanía:

"Aquí en El Salvador hubo un holocausto y punto. No importa lo que digan esos culeritos, mamaverga de pseudo historiadores de bolsillo lleno que se limpian el cuchinflay con las páginas reales de nuestra historia, añadiéndole sus prejuiciosas diarreas dialécticas a todo lo demás, asegurándose que las futuras generaciones desconozcan su propia realidad histórica. Muy pronto dirán que nunca hubo guerra, usted verá como mienten esos cabroncitos."

Tiene razón el Justiniano tatita y mamita, contesta Parmenidas, el otro nieto, alistándose para cooperar en la tertulia casera a la orilla del mar. La luna estaba llena, parecía hecha de leche de cebra. Las estrellas semejaban candiles suspendidos en lo alto. La brisa, por momentos daba la impresión de coro angelical que va y viene perdiéndose en la espesura de la noche, pero de cuando en cuando la fuerza del viento rugía al ritmo de las olas que golpeaban la orilla del manglar en la distancia, causando escalofríos.

"La historia oficial que se escribe en El Salvador, está totalmente adulterada por la censura. Hay que leer la historia desde afuera del país para poder vislumbrarla bien. Por lo menos eso es lo que dicen los que han viajado al exterior."

"Cállate vos Parmenidas, no vayas aparecer a la orilla de la carretera con la boca llena de hormigas, o con la cabeza en la mano pidiendo cacao."

"¿Por qué? Por decir la verdad. Fíjese nomás usted, de ser posible estos bárbaros omitieran la muerte de Monseñor Romero y la muerte de los Jesuitas y las monjas de los anaqueles históricos salvadoreños. Sabrá Dios cuantos patíbulos como el Mozote aun no han sido descubiertos por falta de testigos oculares. Imagínense ustedes abuelitos, que la historia oficial tiene al carnicero de D'abuisson, comparado internacionalmente con el "carnicero de Mauthausen" Aribert

Heim, un gran admirador de Hiltler, como un ejemplar nacional. No cabe duda, aquí en El Salvador la historia tiene la profundidad de un charco pacho, donde solo los cisnes albos mojan sus alas para perpetuar su ascendiente vuelo a la eternidad, y no importa que sean zopilotes vestidos de cisnes. ¡la mar, hay si hablara la mar!

Todos callaron y se miraron uno al otro. La brisa nocturna de la bahía llenaba el silencio que calaba hasta el mismito tuétano de la columna vertebral. Solo se escuchaba la leve sinfonía de la leña verde junto con las palmeras de coco ardiendo en la fogata. Parecían meditar profundamente, al mejor estilo Juan Pablo II. El silencio preñó la noche y las esquirlas del pasado retozan desde el fondo del mar.

 Dicen que por las noches el mar llora, como si el calcio de los huesos de los desaparecidos mezclados con la arena negra y el fango luto del manglar quisiera dar testimonio, o mantener viva la presencia de los mártires en silencio cuzcatlecos. Desde el fondo del mar se elevan esas voces del alma que aun se escuchan por las noches en la bahía de Jiquilisco, expresando en jeroglíficos milenarios, una plegaria al firmamento o quizás el último dictamen terrenal.

La ballena blanca... Moby Dick anduvo por la bahía de Jiquilisco... ¡Hay si la mar dialogara!

La Resistencia Del Torogoz

Haremos rostro contra los esterilizadores del pensamiento
Los ingenieros de hordas y hormigueros
Neófitos de la farsa y el fiasco
Tabernáculos del olvido y el ocaso
Magma informática tele novelesca.

Masters de la censura y violencia.

 No comeremos más de ese maíz de oro falso
Sembrado con la mano derecha y digerido
por la mano izquierda o viceversa,
Mientras el centro se vuelve tumba
Esfinge bajo la arena que muere de hambre y de falta de democracia.
Una bandera triste con la escoba como asta que se niega a sucumbir al viento.

¡No! No beberemos más de ese manantial turbio
De deseos inverosímiles y paranoia preescrita.
De esas quimeras muertas en la pupila
dichas con una sonrisa y gestos de dictador emborrachado de poder.
De tantos esnobismos paradisíacos
Del aquí o del más allá: promesas huecas ahogadas en petróleo maldito.

 ¡No! No participaremos en esa maratón
Rumbo al patíbulo de la masa.
No seguiremos brújulas sin gravedad ni horizonte
con ese reciclaje de maniobras que promueven
tu anulación, tu aniquilación: desesperación y exilio.

 No, ya no seremos parte de ilusorias soluciones
a problemas reales arcaicos de hoy y siempre,
esa estratósfera de verbo maldito que nos aprisiona
en el vértigo de la nada, la nausea y el suicidio colectivo.
Seremos la solución, ventana nueva al horizonte.

Que nuestro vértice resista el diario bombardeo

De patrañas pre-fabricadas en laboratorios
Científicos nihilistas, fascistas y racistas.
Diseñadores de la opinión pública moldada a sueldo.

Hoy es nuestra victoria, espíritus libres, nuestra hora ha llegado.
La luminaria nocturna ha descubierto
La lengua sublime y los discursos
que ahogan los días con su indumentaria
de sentimentalismos fatuos y enfermizos.

Nos hemos liberado de irracionalismos mercantiles
Y prescripciones hipnóticas que apendejan los sentidos
Y nos inducen temores inculcados que duermen
la lengua y paralizan la voluntad tornándonos flemáticos, indiferentes y apáticos.

Son los vaqueros de la muerte y su caballo negro pintado de rojo.
¡No nos vencerán! Nuestra estirpe en hojarasca joven
Resistirá este holocausto con su coraza
de roble y raíz de ébano.

Marchamos al ritmo de nuestra propia marimba
Al son de nuestros propios anhelos
Cantando nuestro propio homenaje
Recitando nuestra propia historia y poesía
Creando y celebrando nuestros propios Héroes
Desbancando utopías de cartón y retórica amansa bobos.

¡No! No flaquearemos hasta la victoria que ya es nuestra.
Nuestra antología es fiel testigo

De nuestras alas en pie de lucha
De nuestra resistencia ancestral
Escrita sobre la cara del sol y la luna.
Nuestra cuenta ya ha sido saldada.

Hoy, caminamos de frente a mansalva sin complejos
Hemos roto las manganas de la superstición
Los eslabones de la conformidad y las mascaras de la mediocridad.
El triunfo es nuestro…el triunfo es tuyo (Chamo, guanaco, x)
La Era ha parido un poema libertario
y se llama: Resistencia.

La única esclavitud que ahora existe
Es la libertad que nos negamos a nosotros mismos.
¡Que viva la resistencia!

Halcón y Triángulo por Azael Alberto Vigil

Dios, universo, mujer/hombre
Trinidad y unidad
Madre/Padre, hijo/a y espíritu Santo
Triángulo, amor y soledad.

Halcón revelador de mil verdades
Programas mentales inconscientes
Que revelan tu ser.
Planos evolucionados de energía, intuición y arte.
Lamentos serpentinos
Que rascan el suelo del cielo

Son sonetos divinos...locos y
Vespertinos que atizan mi anhelo.

Catarsis perpetua y temporaria....
Siete chacras, siete centros energéticos
Y un alma libre.
Siete infiernos, siete laberintos
Y un esclavo con fiebre.
Ambas puertas están abiertas ante mis ojos
Esperando tan sólo por mi consentimiento
El cual está condicionado
Por mi nivel espiritual
Y circunstancias de vida.
Demonio o santo en potencia puedo ser.
Sin embargo, sigo siendo Yo.

Oh! Sentido creador de todo lo creado
Eterna comparación de opuestos
Que iluminan la verdad y culminan en mí ser.

Oh! Halcón revelador de mil verdades
Que todo lo ves y todo lo sabes
Vuelas alto y escurridizo pero aun sigo
Intentando atraparte con la gravedad
De mis sentimientos y pensamientos
De terráqueo viajero sin equipaje…

Te siento cerca y distante
Guía mis alas en este vuelo…

Dios, universo, mujer/hombre
Trinidad y unidad
Padre/madre, hijo/a y espíritu santo
Triángulo, amor y soledad.

Mientras tanto yo, continúo en mi búsqueda
Con pie de hipotenusa y mi andrógina imaginación.
Todo está como debe estar
 Y a pesar de eso... sigo soñando que Existo.

<u>Con el Viento en Popa</u>

Remar, remar y remar,
En aguas mansas y en aguas turbias
Con el sol al frente y atrás la brisa.
Soñar, soñar y soñar,
Que se vive solo una vez
Sucede ahora y no después
Allí viene la ola con su matines.

Vivir, vivir y vivir,
Por ratos riendo y otros llorando

A veces yendo y otras viniendo.

Sentir, sentir y sentir,

Mientras tanto pasa el aguacero

De ésta lluvia y sus gotas de acero

Sin nunca cederle un paso al miedo.

Gritar, gritar y gritar,

Liberar la mente un instante

Hacerle escuchar tu expediente.

Cantar, cantar y cantar,

A la felicidad y no al odio

El amor poder celebrar

Los días que restan del año.

Remar, remar y remar,

Con viento en popa y brújula en mano

Y la paciencia tenue de un arcano

Hacer que la vida no pase en vano.

Soñar, soñar y soñar,

Igual se vive solo una vez

Sucede ahora y no después.

"Dos cosas hay que tener pendiente cuando entablamos conversación con nosotros mismos, una es que está bien hablar (reflexionar) con uno mismo mientras no discutamos como chiflados, la otra es que en ocasiones la plática es con el Universo." Lito Curly"

<u>El Bardo y su Antífona (El Poeta y el Poema)</u>

Una idea, una pluma, tinta y papel

Un espejo, un verso, efigie y cincel

Risas, llantos, erotismo y locura

Musas, encantos, abismos y clausura

Una critica, un halago, un desaire matutino

Una alabanza, un desahogo tal soneto repentino

Noches negras, sol radiante más un alma en pleno vuelo

Todo tiembla, todo arde, todo es vida y es anhelo

Dos amantes que se quieren, pero aún no se conocen

Brota el verbo, prende el fuego y pronuncian un belén

Llega en rima, llega en cuentos o ya sea en una prosa

Nace en tina, en los adentros, 'Odiseando*' una cerveza.

Incendian cielo, juzgan mundo... evangelizan infiernos

Ingenian flagelos, erutan rotundos y canonizan sus pernos

Rapsodas, bardos, trovadores, artistas y romanceros

Espíritus bohemios, innovadores, altruistas justicieros.

Así el poeta y su antífona se descubren de improvisto

Ya en el día, ya en la noche se diluyen muy de presto

Surge un grito, un susurro, una lágrima una queja

Brota un beso, un bofetón, un abrazo una congoja.

Nacen nuevos mundo a través de la pluma de un poeta

La vida es un segundo y de NADA sirve la queja...

(*Odiseando, juego de palabras= O deseando)

"YO BUSCO"

Busco

La frase precisa que alivie

Tus pasos y los míos.

La palabra perfecta

Que nos saque de líos.

Que nos diga todo

Sin decirnos nada

La nota de yodo

Que sana la herida.

Busco

Esa sabiduría pura

Que los libros cuentan

La cura para la duda

La verdad abierta…

Sin acertijos presidiarios

O amenazas de calabozos

Sin chantajes anticuarios

O tratos de esclavo mozo.

Busco

La risa entre tanto llanto

La paz en medio de la guerra

Vida en el campo santo

Sirenas en la triste sierra…

Amistad en los fuscos callejones

Bondad en cada insulto asolapado

Sinceridad en los sufridos corazones
Reciprocidad en cada beso dado…

Busco
Dentro de ti y dentro de mí
Afuera de aquí y afuera de allí
En el aire o en el fuego
En la tierra y en los mares
En mí desalentado ego
O en tus encubiertos pesares…

Busco, busco y busco
A veces tosco a veces brusco,
Camino por mi vereda
Al compás de un célebre mago,
Que nunca encuentra nada
Y a pesar de todo eso
Es lo único que hago…

Busco
La frase precisa que alivie
Tus pasos y los míos.
La palabra perfecta
Que nos saque de líos.
Que nos diga todo
Sin decirnos nada
La nota de yodo
Que sana la herida.

"Niños con humores de mecha corta que ambulan las calles desafiantes sacando el machete, queriendo demostrar que son hombres en serio y de poco chiste. La violencia como diversión. Los niños de mi camada ambulábamos las calles pero para jugar futbol en cada barrio y divertirse y reírse a oreja suelta. ¡Cómo han cambiado los tiempos! "Si se me diera la oportunidad de hacer un regalo a la nueva generación, sería la capacidad de reírse cada cual de sí mismo mientras se respeta al prójimo." Lito Curly"

"Pensando en alto: Se dice que la existencia es circular. O sea, que si partimos de la A hasta la Z, tarde o temprano la humanidad regresa a la A de nuevo y comienza otro ciclo. Entonces podríamos conjeturar que un centauro, mezcla de ADN humano y animal, pudo haber sido un antiguo experimento de clon el cual rápidamente fue prohibido por los poderes operantes de la época y visto como un gesto diabólico. Seguramente el científico que hizo tal descubrimiento corrió la misma suerte del unicornio. Lito Curly. "

Seré Títere en Tu Teatro

Seré la cura de tu aburrimiento
la quietud de tus horas bruscas
una rosa negra en tu camposanto
viento fresco que tu calor ofusca.

Seré blanco flagelo de tus arrebatos
culpable imaginario de tus días grises
de todos los argumentos el mas barato
charla cualquiera sin sabor o matices.

Seré la excusa de tus labios predilecta
un beso en cruz tatuado en tu ombligo
la posición Kamasutra que mas te gusta
el crimen perfecto sin sacrificio o testigo.

Seré tu polvo telefónico a domicilio
arquitecto de tu orgasmo clandestino
la caricia colorada que llega a tu auxilio
cuando ya el hilo has perdido del camino.

Seré bandolero o príncipe de la película

Seré el resultado de tus estados de ánimo

Seré la escuadra o si quieres tu brújula

De tu negro antónimo blanco sinónimo…

Seré títere en tu teatro…

Marioneta sin dirección

De tus juguetes el mas ingrato

Tu salvavidas o perdición.

Seré lo que tú quieras que sea

Siempre y cuando seas feliz

Tu fabula húmeda tu odisea

Tu herida abierta o tu cicatriz.

 Jiquilisco en el alma.

Derechos reservados. Azael Alberto Vigil, Abril, 2015.
Azael.vigil@gmail.com

Made in the USA
Columbia, SC
12 April 2025